U0035616

閃閃發光的

黑暗世界

盲朋友的好朋友20年

財團法人台北市私立雙連視障關懷基金會 著

駱安玲、黃雅慧／策畫
胡芳芳、林稚雯／採訪撰稿
魏天健／攝影

目錄

為盲朋友提供持續的服務和幫助

白秀雄（社團法人台灣社會福利總盟榮譽理事長、前台北市副市長）

「小時候大家的生活環境都沒那麼好，這讓我看到很多貧窮的景象，大家因此在生活中有很多的無奈，也容易生病但得不到醫治。這讓我從小開始對於弱勢族群產生關懷，希望能多為這些人做些什麼。」年輕的時候，我是台灣第一位領公費留美專攻社會福利的學生，那時我就依照

自己的興趣攻讀社會福利，回台後除了在政大教書之外，也在政府部門服務了很長的時間。

按摩小站與北捷導盲服務

還記得，和雙連視障關懷基金會的接觸，是在我當台北市副市長的時候，那時基金會的董事楊錦鐘先生很常來找我，告訴我視障朋友的欠缺，他最先提到的是視障朋友需要穩定的工作機會，當時社會局同仁協助輔導基金會成立「按摩小站」，讓百餘位視障按摩師有了份穩定的工作。

再接著錦鐘先生告訴我，盲朋友外出時需要能安全地行動，有鑑於台北捷運是大家生活中都會搭乘的交通工具，靠著錦鐘先生的親自體驗

與分享，我們設計了一套導盲的ＳＯＰ，這個流程到今天也依然繼續使用，讓盲朋友的服務需求可以被滿足。

視障服務的長青樹

我很願意關心各種各樣的身障朋友，但畢竟有太多的議題都值得被幫助，因此很樂見有各樣的社福團體和組織來填補這龐大的需要。雙連視障關懷基金會自一九九八年成立，到現在剛好滿二十年。看到他們服務越來越多樣化，也一年比一年幫助更多的視障朋友，除了感到敬佩與祝福外，也期待基金會能成為雙北視障服務的長青樹，讓視障朋友的身心靈都被照顧。

同樣祝福基金會《閃閃發光的黑暗世界：盲朋友的好朋友二十年》這本書的出版，能讓社會大眾更多理解視障朋友的生活與心聲。

推薦序

讓那黑夜有了光

陳菊（總統府秘書長）

幾年前曾看過一段國外影片，一位視障的行乞者坐在路邊，身旁紙板寫著「It's a beautiful day, and I can't see it.」經過的路人絡繹不絕，紛紛將身上的零錢都投給他……。反思台灣，我們能否給盲朋友們更光亮、更有尊嚴的生命？

精彩故事背後的故事

一九九八年，我擔任台北市政府社會局長，雙連視障關懷基金會在雙連教會推動下成立，在這二十年間，該基金會用心服務及協助視障朋友們，廣受社會各界的肯定與讚賞。

欣逢基金會走過二十年，藉著《閃閃發光的黑暗世界：盲朋友的好朋友二十年》這本書的出版，見證了十五個盲朋友精彩的生命故事，他們雖都曾因失明而一度失去對未來的希望，但在雙連視障關懷基金會的協助下，他們有的成為街頭藝人，演奏音樂或歌唱，有的成為按摩師，也有人成為電話諮詢專線的志工。他們讓自己的生命不斷成長與揮灑、豐富而充滿意義，並為社會貢獻價值。我細細咀嚼著每篇故事，每每為他們的曲折遭遇低迴不已，卻也為他們的不屈不撓而激動鼓舞。

盲朋友與你我並無不同

社會大眾對於視障者多少會有刻板印象，認為他們只需要憐憫與同情，其實他們與你我並無不同，也需要成就感、尊重、自信心與人際關係。而這本書提供了我們更深刻、更多元的觀點，讓我們用全新、健康、完整的視角去重新認識盲朋友及體會他們的生活。

首先，盲朋友雖然看不見，但他們的觸覺、嗅覺、體感較為敏銳，因此能體會隱藏在表面底下的真實，當豐富的感知能力被適當引導，可迸發的潛力無可限量。

再者，盲朋友們看似需要被別人幫忙，但也能透過學習從原本單方面接受幫助，到後來願意投入、伸出雙手幫助他人，展現價值。

第三，科技的進步可以改善盲朋友的生活，像書中提到的「二手iPhone 助盲計畫」，便是透過募集 iPhone 及教學志工們，教導盲朋友們學會 iPhone 的語音輸入及盲用功能，去探索、連結更寬廣的世界。

只要願意，每個人都能盡一份力

這塊土地上的每個人，尤其是弱勢族群，都應該要有與其他人相同的生活品質、尊嚴及自立能力，但這無法憑空而來，它需要眾人、政府與民間團體等不同領域的支持與努力才能實現。

這是我的價值觀與施政理念，也因此無論在後來擔任高雄市政府社會局長、行政院勞委會主委及高雄市長任內，堅持弱勢優先，對於勞工朋友及身心障礙人士的各種政策福利、照護補助及權益爭取都不遺餘力。

閃閃發光的黑暗世界
盲朋友的好朋友20年

一個社會的進步與否，在於它如何對待弱勢的人們。只要願意，你也能成為盲朋友的好朋友，無論是伸手幫忙、暖心關懷、捐款捐贈物資或擔任志工，你能讓那黑夜有了光，進而實現「It's a beautiful day, and everyone can enjoy it.」的美好。

推薦序

夜空中最亮的星

卓榮泰（行政院秘書長）

財團法人台北市私立雙連視障關懷基金會轉眼成立二十年，我很幸運的有機會在一九九八年基金會剛成立之初，擔任董事一職，略盡一份微薄之力，也因此認識許多積極熱心的夥伴們，我從大家的身上得到許多正面的啟發。

這二十年來，基金會在社會上所扮演的角色，就像是黑夜中指路的

那盞燈，是夜空中最亮的星。在基金會的夥伴們不僅只是幫助許多的盲人朋友走出心中的暗門，也鼓勵許多非盲人的朋友，更積極的奉獻社會，從中找尋生命的價值。

一起認識盲朋友生命之美

因此，今日《閃閃發光的黑暗世界：盲朋友的好朋友二十年》一書的出版別具意義。我們希望可以透過此書的問世，讓更多讀者可以透過閱讀了解基金會和許多盲人朋友的努力和慈愛，進而有機會讓更多人成為基金會的一份子，當越多人嘗試盡一份心力，基金會的下個二十年就可以走得更順利，能造福更多人。

我們也相信，透過此書的出版，在世界各地角落的讀者皆能在讀完

這些故事後受到啟發，許願自己的生命旅程可以從更多協助他人之中，獲得真正的幸福和意義。

最後，我要向雙連視障關懷基金會說聲：生日快樂。

推薦序

願祢的旨意行在地上，
如同行在天上

吳玉琴（立法委員）

雙連視障關懷基金會長期以來，應該是雙北地區許多視障朋友定向行動訓練的目標熱點，因為視障朋友在雙連可以獲得多重的服務和滿足，二十年前就可以看到視障朋友的需求，持續發展事工，是相當令人感動的事。

因為相信，找到生命的出路

因為信仰的初心，對身心障礙者有特別的感情和負擔，聖經《約翰福音》第九章記載，兩千年前的耶穌在西羅亞池畔醫治一位視障朋友的故事。我覺得該章的最後一節才是整章的重點，在和法利賽人落落長的討論後，耶穌說：「你們若瞎了眼，就沒有罪了；但如今你們說我們能看見，所以你們的罪還在。」該視障者透過自身經驗進而相信耶穌就是救主，明眼的法利賽人因為不相信耶穌是救主，所以罪還在，因此問題的重點不在「看見」，而在「相信」。

來到雙連視障關懷基金會的視障朋友，縱然不會突然就變成看得見，但將會進一步認識耶穌，找到一生的祝福；而視障朋友用歌聲和按摩技術刻劃的生命見證，將更可以影響許多的其他視障者和明眼人，找到生

命的出路。

雙連視障關懷基金會一直是視障權益運動的重要支柱，也是台北市社會福利聯盟和台灣社會福利總盟主要發起夥伴。

期待社會制度，友善對待每位弱小肢體

十年來，台灣視障者雖面對大法官六四九號解釋的衝擊（宣告身權法視障按摩專屬工作權保障違憲），立法院和行政部門這些年來對視障權益保障也做出許多貢獻，例如二○○八年身權法因應該解釋的修法，要求政府對視障按摩的產業賦予更積極的責任；二○一三年起也因應世界智慧財產權組織，於摩洛哥馬拉喀什訂定的「關於有助於盲人、視覺機能障礙者或其他對印刷物閱讀有障礙者接觸已公開發行著作之馬拉喀什

條約」（改變著作權的「限制」及「例外」規定，來解決視障者前述閱讀障礙困境，以促進障礙者接觸及使用相關著作），陸續修正了著作權法、身心障礙者權益保障法、圖書館法和學位授予法，與時俱進地和世界人權思潮和具體作為接軌。

我相信耶穌基督是我們的救主，同時也相信身為基督徒，我們可以透過在社會上每個不同崗位的努力，讓社會制度更加友善對待每一位弱小的肢體。感謝雙連視障關懷基金會成立以來所做的一切美好事工，以及《閃閃發光的黑暗世界：盲朋友的好朋友二十年》一書的出版，願祢的旨意行在地上，如同行在天上。

出版緣起

數算主恩，繼往開來持續成長

李詩禮（雙連視障關懷基金會董事長）

二〇一四年我接任雙連視障關懷基金會的董事長一職，在此之前已多年參與基金會各項事工。基金會創立初期的主要事工大多與台北市政府配合多元方案。最近幾年事工發展的策略，則定位在其他尚未有任何機構投入或者是較具創意的事工上，期望能補足視障朋友各樣的需求，並持續基金會向前發展的動力。

「萬杖光盲」活動，看見盲朋友的生活需求以及行動安全（攝影／雙連視障關懷基金會）。

工作中見證上帝引領

回顧這幾年來各樣事工的工作成果，包括二〇一四年「萬杖光盲・讓愛亮起來」，免費贈送一萬支具有 LED 發光模組及蜂鳴器的手杖，不但惠及台灣的盲朋友，也分送給中國大陸及外蒙古的盲人朋友。

接著在二〇一五年，著手辦理「二手 iPhone 助盲計劃」，三年來已募得數百隻二手 iPhone，並在舉辦十場訓練課程後，免費將 iPhone 贈送給二百五十位

盲朋友，也因此擴張了盲朋友生活的視野，使生活變得更精彩更有趣，也透過網路吸收各方面的知識。

因看見視障獨居老人的處境，在二〇一六年董事會通過「關懷視障獨居老人的專案」，透過社工人員的訪視與評估，目前已有三十多位長者成為我們關懷的對象，除了住家環境的清潔以外，也持續關心他們在身心靈各方面的需求，我們會繼續訪視更多需要關懷的視障獨居長者。

記錄歷史、傳承使命

在小西羅亞合唱團成立多年後，在二〇一八年六月，透過熱心企業人士及雙連教會的支持，基金會成立「小西羅亞樂團」，希望啟發視障合併多重障礙小朋友的音樂潛能，藉著學習木吉他、電吉他、貝斯、電

024

從小西羅亞樂團的成立，看見上帝總有夠用恩典，師資、器材一樣不缺。

子琴及爵士鼓，經由專業老師的教導，期待將來能成為他們謀生的另一種技能，甚至成為專業的音樂工作者。

就基金會長期的發展，我們也在思考透過專業人士及產業合作，共同來開發視障朋友的輔具，其中包括新科技住家的安全系統，以提升視障朋友住家的安全。

《聖經》哥林多後書三章五節提到：「並不是我們憑自己能承擔甚麼事，我們所能承擔的，乃是出於神。」

基金會是個非營利組織，我們每年的營運經費，都是憑著信心倚靠上帝的帶領，多年來基金會不論在財力或人力上有所欠缺時，神就差派天使，感動許多熱心人士伸出援手，給基金會帶來滿滿的幫助與祝福。

站在二十週年展望未來，期待基金會能夠透過紀念書的出版《閃閃發光的黑暗世界：盲朋友的好朋友二十年》，將過去的歷史留下紀錄與見證，使基金會的事工及使命得以傳承，並和社會人士及社福團體分享我們的經驗。

無私奉獻與投入

同時，也盼望書中這十五個動人的故事，能讓社會大眾了解盲朋友的內心世界，知道他們真正的需求。

我們除了要感謝上帝的帶領以及社會熱心大眾的幫助外，也要感謝基金會每位同仁長期以來無私的奉獻與投入，經常犧牲假期來舉辦各種關懷視障朋友的活動。特別是給視多障小朋友提供多方面的照顧，除了輔導他們的課業，也藉著合唱團及樂團讓他們有機會參與諸多公益活動，期望透過這樣的歷練與學習，在未來進入社會時期能降低心理上的隔閡。

最後要祝福所有的盲朋友，《聖經》上說：「我的恩典夠你用的，因為我的能力，是在人的軟弱上顯得完全，所以我更喜歡誇自己的軟弱，好叫基督的能力覆庇我。」（哥林多後書十二章九節）。你們每個人在神的眼中都是獨一無二的寶貝，即便身體有所缺陷，只要全心敬畏神、凡事尊主為大，神的恩典必定夠你用。

出版前言

永遠一起服事的好夥伴，帶領盲朋友發現恩典

蔡政道主任牧師（財團法人台灣基督長老教會雙連教會董事長）

《閃閃發光的黑暗世界：盲朋友的好朋友二十年》一書，將十五個精彩的生命故事透過文字進行傳播。我認為這是最容易打動人的方式，因為藉著每個人的經歷，我們能從中看到上帝，如何為每個人安排量身打造的人生計劃。

有些人的一生過得平安順利，有些人卻會遭遇到困境，就像我們所遇到的盲朋友，每一位都有著波折起伏的人生經歷。但我們也從他們的故事中，看到不論何種景況，都會有神足夠的恩典與帶領。

看重自身擁有的恩賜與祝福

說到盲朋友，就讓我想到知名的聖詩作家芬尼・克羅斯貝（Fanny Crosby）。小時候芬尼家的家境非常窮困，當她生病的時候家人只能找到一位庸醫以偏方治病，不當的醫療方式導致視神經損壞失明。這位庸醫在闖禍後也逃之夭夭、避不見面。

面對這樣的噩運，芬尼完全沒有任何抱怨，反倒認為這是上帝給自己專心服事的恩典，讓她有機會在家，透過奶奶接受聖經啟蒙教育，也

打開門，歡迎盲朋友來做禮拜，成為盲朋友事工的開始（攝影／雙連視障關懷基金會）。

有機會讓人看到自己寫詩的天份，進而到盲人學校受栽培，一生中寫了將近九千首聖詩。

芬妮說：「雖然我這輩子眼睛看不見，但神給我的恩典，是當我肉體死亡、復活後的第一眼，就可以看到救主耶穌。」我想藉這個例子來激勵與祝福盲朋友，神是信實的，祂為我們安排許多不同的、寬廣的道路，期望大家不要將焦點放在自己的欠缺，要能學習享受神給我們的各樣恩賜與命定。

西羅亞合唱團的成立，讓人看到盲朋友也有服事他人的能力（攝影／雙連視障關懷基金會）。

成為永遠的支持與幫助

《聖經》約翰福音九章，講到耶穌與門徒在路上遇到一位盲人，門徒當著盲人的面討論起他瞎眼的原因，「是他犯了罪？或是他父母犯了罪？」針對門徒的疑惑，耶穌沒有直接回答，轉而對門徒說：「他生下來就瞎眼，為要顯出上帝的榮耀。」在耶穌的醫治與指示下，這位盲人到了西羅亞池洗眼睛，接著就重見光明。

從上面這個故事來看，雖然我們無

法像耶穌那樣使瞎眼的得看見，可是耶穌的行為卻是值得我們學習的。

我們應該效法耶穌，想辦法減輕盲朋友的苦痛，也幫助他們對社會有更好的適應與發展。

拋磚引玉，關心盲朋友

這也是雙連教會最初推動盲人事工的原因，更是雙連視障關懷基金會成立之後最重要的宗旨。我們希望，基金會的工作可以在社會上達到拋磚引玉的效果，不論他是否為基督徒，都願意更多認識與關心盲朋友。

此外，也因著帶領盲朋友投入服事，我們也藉此讓眾人看到，盲朋友也有能力付出，可以成為大家的祝福。

《聖經》路加福音四章十八至十九節教導：「主的靈在我身上，因

為他用膏膏我，叫我傳福音給貧窮的人；差遣我報告：被擄的得釋放，瞎眼的得看見，叫那受壓制的得自由，報告神悅納人的禧年。」這是耶穌來到世上的責任，也是祂託付給我們的任務。對此，雙連教會將是雙連視障關懷基金會永遠的夥伴與支持，期待投入盲朋友事工的每位同工，都跟隨耶穌的腳步，更多關顧、服事更多的人。

最後，我用德國萊納・施密特牧師（Rainer Schmidt）的故事來做結束。施密特牧師天生沒有雙臂、腿部殘障，但他沒有將焦點放在自己的障礙，而是尋找自己的恩賜，成為德國殘奧桌球金牌名將。施密特牧師以自己的例子來讓大家知道：「每個人都不完全、都有所欠缺，但我們也都有自己擅長的恩賜。要將這些能力發揮出來，榮耀神也祝福別人。」

以初心與感動，服事那些最微小的

雙連視障關懷基金會創立緣起

卓忠輝、林俊育、陳文欽
楊錦鐘、蔡芳文聯合口述
（依姓氏筆畫排序）

「我實在告訴你們，這些事你們既做在我這弟兄中一個最小的身上，就是做在我身上了。」──《馬太福音》廿五章四十節

從雙連教會盲人事工、盲朋友聯誼會，再到雙連視障關懷基金會，

一路走來三十餘載，每一步都充滿愛與恩典的痕跡。因著受到足夠的支持與關心，盲朋友的身心靈都得著關顧，能夠擁有與一般人相同的生活品質，享受獲得資訊的權利，也能獲得兼顧個人尊嚴與自立的生活。

源遠流長的盲人事工

根據《教會史話》、《台灣教會公報》、《新使者雜誌》的紀錄，教會盲人事工的發軔，可溯源自《舊約聖經》記載耶穌醫治了加利利境內兩名瞎眼人的神蹟。而台灣的盲人教育，則是由英國長老教會差派來台宣教的甘為霖牧師（Rev. William Campbell）所發起。甘牧師透過製作盲人教育教材、開設台灣第一所盲人學校「訓瞽堂」，這不僅是台灣盲人教育的先驅，也奠定了台灣基督長老教會對於盲人關懷的異象。

雙連盲人事工的開始

雙連視障關懷基金會的創立，要從雙連長老教會的盲人事工說起。

因著一九七〇年代台北市大同區、中山區飯店林立，較多的工作機會連帶吸引盲朋友聚集，由台中惠明盲校畢業的楊錦鐘等一群人也為此北上打拼。

地緣之便，讓楊錦鐘來到雙連教會聚會。在他的熱情邀約下，最初也介紹了不少的盲朋友一起走進教會做禮拜。然而，楊錦鐘提到：「最初在雙連教會聚會的人數不多，但我感覺一定會有改變。」當時擔任雙連教會主任幹事的蔡芳文回憶：「當時社會上對盲人很不友善、有很多偏見，對於盲人的稱呼也很不客氣，都叫他們『瞎子』、『青暝的』。很希望更多盲朋友來到教會，同時讓大家多沒有足夠的認識和關心。」

現為基金會董事蔡芳文（左）和楊錦鐘（右），兩人打開話匣子，連袂笑談當年雙連視障關懷基金會的成立點滴。

了解盲朋友。

時任教會服務委員會主委的林俊育長老看見這樣的狀況不禁思考：「雙連教會服務委員會的服事對象，多是一般會友，然而基督徒不是應該去服事別人嗎？為什麼反倒成為被服務的對象？」

藉此機會，雙連教會先是透過文宣的製作與介紹，讓人對於盲朋友有更多的認識，當會友們越來越知道如何與盲朋友相處後，大家也開始關心幫助身邊的視障會友。

盲朋友夜遊活動（攝影／雙連視障關懷基金會提供）。

盲朋友聯誼會的籌組

隨著雙連教會的盲人事工逐漸興起，在顧及盲朋友按摩工作的生活形態下，楊錦鐘號召一群熱心的會友開辦夜遊活動，時間持續了十餘年之久。一群人會在深夜兩點半於教會聚集，然後出發走到大安森林公園或天母公園聯誼，甚或大伙結伴到卡拉OK歡唱。眼看參與的盲朋友和志工越來越多，為要跨教會服務更多人，也讓明盲人士間有更多接觸，「盲朋友聯誼會」於一九八八年正式成立。

修理插座難不倒盲朋友（攝影／雙連視障關懷基金會提供）。

楊錦鐘說明，聯誼會成立後，林長老很快地邀集當時的長執一同討論事工方向外，也請當時主責雙連教會關懷工作的卓忠輝牧師加入。卓牧師回憶，「那時我認為，事工要從探訪開始。我就找了一群教會同工開始去拜訪盲朋友，再經他們的介紹，去找到更多的盲朋友進行關心。」

藉著探訪，聯誼會的主責同工更知道盲朋友個人、家庭與教養子女各方面的需要。為了讓盲朋友融入教會活動，「盲朋友聯誼會」籌備時的核心理念，

就是要讓盲朋友規劃自己喜歡的活動，再透過服務委員會發動雙連教會會友，連結與盲朋友的接觸、關懷和幫助，讓他們能夠享有一個公平的無障礙環境。

帶領盲朋友超越現況

探訪同時，除了看見盲朋友的需要外，盲朋友聯誼會同工團也發現了視障者無可限量的潛力。蔡芳文表示：「我記得，當時我們去一位盲朋友家裡拜訪，到中午的時候他邀請我們吃完午餐再走。接著就看到他自己磨菜刀、切菜，然後還煎了一條魚。我問他說：『怎麼知道魚熟了沒有？』盲朋友告訴我：『用聞的啊！』魚熟了會有香味，不然生的時候味道的是腥的。飯菜上桌前，也看到他太太拿了抹布在擦桌子，一邊擦一邊用手摸，確定都摸不到灰塵了，才叫我們上桌。」

林俊育長老（左）與卓忠輝牧師（右），兩人從家庭探訪做起，為雙連的盲人事工立下穩健根基。

聯誼會成立不久，就籌辦盲朋友陽明山賞花活動。這次的活動共有上百位盲朋友報名，三十多位教會志工隨行。

雖然盲朋友無法透過視覺看到花朵的樣貌，他們還是可以透過觸覺和嗅覺，感受到花海為人帶來的放鬆和愉悅。針對這次活動，卓牧師與蔡芳文說：「帶盲朋友上山，讓他們知道明眼人喜歡去的地方是甚麼樣子，不要對他們有太多設限。像他們到山上每個人都走很快，而且多數人還帶了相機。雖然最後相片洗出來，有些沒頭、有些沒腳，但對盲朋友來說，都是有趣的旅行回憶。」

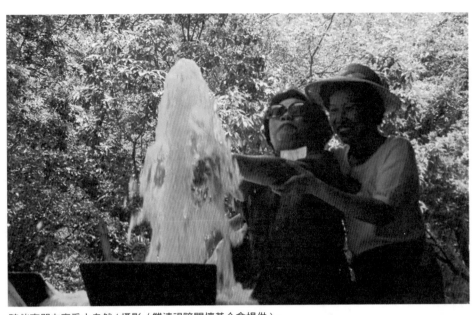

陪伴盲朋友享受大自然（攝影／雙連視障關懷基金會提供）。

楊錦鐘也補充：「我記得那天中午大家坐在陽明山上的大涼亭休息，教會志工幫忙到山下買蝦仁炒飯。後來大家一邊吃，我就開玩笑說：『我們一群人是大「瞎」吃小「蝦」啊！』聽到的人都一直在笑。」

接受服事也服事他人

離開陽明山後，一群人又帶領盲朋友到海水浴場玩，許多人因為從未去過海邊而興奮不已。特別是一位七十八歲的長者，慎重的穿著皮鞋和西裝出遊，

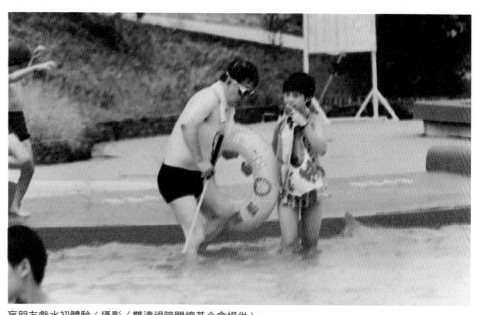

盲朋友戲水初體驗（攝影／雙連視障關懷基金會提供）。

到了海邊，不等卓牧師與其他同工用繩子圍出安全範圍，就想趕快靠近海邊。

有人問長輩穿的這麼正式也要下水玩嗎？長輩笑著說：「我又沒有到過海邊，哪知道要穿什麼短褲和泳衣！」

帶領視障者出門當然不比一般人輕鬆，然而卓牧師認為，只要注意「安全至上」的原則即可，替盲朋友開創生活經驗、能夠多方與明眼朋友接觸，正是盲朋友聯誼會想要達成的目的之一。

休閒活動外，盲朋友聯誼會中一群

惠明盲校畢業的校友素來喜愛唱歌、吟聖詩，平常就會固定聚集練唱。

在一次練習後，眾人打趣的和楊錦鐘說，請他問問教會是否願意接受盲朋友上台獻詩。提到這段，楊錦鐘笑著說：「教會同意我們的提議，也說我們唱得很好。就這樣一群人組成了盲朋友詩班，但那時候還沒有正式的名字。」

肉眼無法看見，心靈之眼卻是明亮的

詩班成立後，在台南神學院音樂系李鳳珠老師的指導下，每週一和週五兩天早上的十點到十二點，固定在教會聚集練習。隨著規模逐漸擴大、有更多對外獻詩的機會，一九九一年卓牧師以《約翰福音》九章七節的典故，將詩班命名為「西羅亞詩班」，對外則以「西羅亞合唱團」的名義開始活動。「西羅亞」的意思是「奉差遣的」，代表盲朋友雖然

屬於盲朋友的點字樂譜（攝影／雙連視障關懷基金會提供）。

肉眼無法看見，但心靈的眼睛卻是明亮的，願意被神差遣，要以歌聲樂曲來事奉上帝，透過個人來顯出神的榮耀與大能。

楊錦鐘也說，盲朋友聯誼會的重要異象之一是帶領盲朋友踏出家門、走進社會。為了能讓盲朋友外出活動更安全，在此時期，曾製作過一萬支木質握把、金色杖身的盲用手杖贈送全國視障朋友。而贈送手杖的活動也延續至今，在雙連視障關懷基金會成立後也曾再分贈過數次手杖，持續為盲朋友的行動安

陳文欽牧師回憶盲人事工的參與，提到除了在生活需要上關顧盲朋友，靈命牧養同樣不可或缺。

全提供服務並倡議。最近一次為二〇
一四年由現任董事長李詩禮，募款製作
一萬支結合 LED 與蜂鳴器的光杖。

各種活動進行的同時，雙連教會也
不忘關心與照顧盲朋友的靈性生命。前
雙連長老教會主任牧師陳文欽回顧，剛
到雙連教會的時候才三十多歲，有近十
年的時間陪著西羅亞合唱團四處外出服
事。在這段期間，除了和他們一起服事
外，也積極融入視障者的日常生活，以
此瞭解他們的困難、提供所需的牧養。
盲朋友聯誼會也成立了查經班，在每週

盲朋友花藝不凡（攝影／雙連視障關懷基金會提供）。

六早上十點到十二點聚集讀經，平均約有二十多人參加，還固定兩週一次舉行家庭小組聚會。

望向更廣的事工願景

　　陳牧師提到，身為牧者，看到會友在參加服事之餘，最看重的仍舊是每個人的屬靈生活。但盲朋友因為看不見，沒辦法使用一般人的文字來閱讀聖經，端賴林長老運用個人資源來完成點字聖經的翻譯，也錄製有聲書，讓盲朋友能夠有適當的管道來認識神的話，讓信仰

和靈性得以不斷成長。

一九九八年，適逢雙連教會設教八十五週年，雖然教會內的盲人事工略有成績，但希望能對雙北兩市的視障朋友有更多的關懷和服務。經雙連教會長執會討論後，當時已長期支持關懷盲朋友的林建德長老提議成立基金會，在眾人的祝福下，「財團法人台北市私立雙連視障關懷基金會」於同年獲台北市政府社會局頒布許可證書正式成立。

展望未來，雙連視障關懷基金會期待自己能夠成為盲朋友的好朋友，提供生活與就業服務，支持協助盲朋友擁有與一般人相同的生活品質，公平享有獲得資訊的權利，並能有尊嚴的自立生活。

第一部

點亮夜空的點點星光
——盲朋友生命故事

曾聽一位盲人諮商師的分享。他提到：「寶物放錯了地方，便成了廢物！」這句話為人帶來啟發，讓盲朋友相信，面對困境，用天賦找到自我，只要自己積極的持續參與學習，就能不斷的從中學到很多東西。「阮若打開心內的窗，就會看見青春的美夢。青春美夢今何在，望你永遠在阮心內。」重新打開心內的門窗，重拾不盲之心，不管是從樂師到按摩師，或「視」界暗了，但生命不暗，少了視力卻一樣精采，或者將自己當作平常人，樂在工作與生活，這些盲朋友的生命故事，帶著這樣的理念與這份感謝，期望自己能夠活出更好的人生，將悠揚

面對困境，用音樂天賦找到自我

——黃沐桂的故事

黃沐桂從小就立志要走音樂表演工作之路，他說：「這是我很喜歡的工作，我認為可以透過音樂和大家交流自己的心情。同時，阿嬤的年紀也大了，可以的話，希望她退休在家好好休息，換我開始照顧阿嬤。」

堅定的志向，讓他考上多個縣市的街頭藝人執照，也讓他和啟明學校的學長一同推出了音樂專輯。沐桂為專輯創作了〈My Dear〉一曲，透過歌曲他想說：「雖然來自不容易的單親家庭，但我沒有放棄希望，因為我知道愛的模樣，知道有許多人在生命中守候著自己。除了感謝所有為家庭付出的成員外，更想將這首歌曲送給未來即將出現在我們生命中的你和妳，Thank you, my dear.」

困難環境中，依然樂觀成長

「小西羅亞合唱團成立樂團要用鼓的話，我覺得電子鼓攜帶蠻方便的。只是每場活動都要提早一些去安裝器材，然後還要針對表演環境測試、分開做設定。那設定介面都是英文的，要一個一個調，還有啊，如果打電子鼓的話，節奏感要夠。如果要學木吉他的話，手指的延展性要好，因為會用到小指，會需要不少練習喔……」

「跟你介紹一下，這把是『十孔口琴』，吹出來的聲音比較藍調，可以用口腔的氣壓變化來調整音色。這個是『複音口琴』，從日本傳過來的，因為日本有做過改良，所以當然很適合吹奏日本演歌。還有這個是『半音階』口琴，是德國改良過的……」

「基本上口琴的維修保養簡單，但要注意不要摔到、不要碰撞。老師說口琴摔壞的比較多，吹壞的反而不多……」

一談到音樂整個人精神都來了，黃沐桂對於各樣樂器的特性都能朗朗上口，有關自己最喜歡的口琴更是如數家珍。二〇一七年剛從台北啟明學校表演藝術班畢業，目前從事街頭藝人工作的沐桂，同時也是雙連視障關懷基金會小西羅亞合唱團（簡稱小西合唱團）的成員，他更是其他弟弟妹妹們的榜樣。

自幼展現音樂天賦

沐桂是早產兒，出生時視神經就已萎縮，導致先天全盲，又因著自小父母離異的緣故，他是由阿嬤扶養、拉拔長大的孩子。然而各樣的挑

藉由學習與吹奏口琴，黃沐桂的生命因此有了樂觀積極的努力方向。

戰都沒有讓沐桂因此消沉，談到成長背景，他說：「小時候就陪著阿嬤一起做資源回收。隨著她四處奔波，大熱天還要到處收瓶瓶罐罐，有時候要拖或搬很重的東西，就知道賺錢是很辛苦的，擁有的就要珍惜。」

「還有，一直跟著阿嬤，也學到她樂觀的個性，知道面對挫折的時候不要想太多，試著解決就好。」

沐桂從幼稚園開始就在台北啟明學校就讀，從很小的時候就展現出音樂的天賦，喜愛各類樂曲，會不自覺地敲打出許多節奏，正巧老師也注意到這項特質，就為他安排了許多音樂課程，開啟他的音樂啟蒙之路。

「記得是小學一年級的時候，有一位學長的媽媽是口琴音樂家，他來我們學校演出。那是我第一次聽到口琴的演奏，聲音好迷人、好優美，當下我就決定要學這個。後來在啟明學校老師的幫助下，我也如願開始和這位音樂家學習口琴。」

在學習和參與中得到感動

對沐桂來說，除了口琴的聲音優美、很吸引人之外，開始學習後，他進一步發覺在吹奏過程中，吹奏者在吹氣與吸氣之間，可以明確察覺到自己呼吸的聲音；他體悟到口琴是一種帶著生命的樂器，也讓他越發

堅定的持續學習。

沐桂也提到，口琴另一個讓他著迷的地方：「口琴在演奏的時候不是用看的，必須自己去記音孔的位置。這讓我覺得每個人都一樣，要學習用聽的、用感受，慢慢奠定演奏的技巧。」

沐桂自小在啟明的學習與生活，不只師長們對學生都相當照顧，學校的另一個優良傳統，則是同學間很願意彼此幫助、互相交換訊息。藉著一位學妹的母親推薦，喜愛音樂的沐桂知道了小西羅亞合唱團，經過這位伯母的介紹，二〇一五年的時候正式加入合唱團。

「小西的其他成員都比我小。雖然弟弟妹妹們有時音準差了一點，對老師的教導也很容易忘記，但老師還是會不厭其煩地重複教導，很有

耐心。這讓我覺得大家一起練習、一起唱歌的感覺很棒！」

沐桂在啟明學校曾學過一年的聲樂，因此稍具基礎。加入小西羅亞合唱團，是讓他對於發聲的位置、如何掌握聲音的共鳴點等技巧，有了更多的體悟。

「個人的歌唱技巧有進步外，『合唱』就是需要團隊合作才能完成的表演形式。在合唱練習中，我學會互相聽別人的聲音，讓各部的聲調可以彼此融合，這也是在小西合唱團學到的功課。」

上帝的恩典，以不同方式呈現

即便年紀較長，在課業上也有較多的事情要忙，但沐桂仍舊與合唱團員們一起對外演出過幾次，他提到：「像是二〇一七年彰化教會表演、

058

二〇一六年屏東萬丹的少年監獄獻唱，這些都是我和小西合唱團的共同記憶。」

「特別是去少年監獄表演的那次，讓我特別的感動！」沐桂提到他是基督徒，以信仰的眼光來看，應該去關顧那些沒人注意、被忽略的弱勢族群。縱使合唱團只是到獄中唱歌給受刑人聽，但他認為這是一種很好的形式，讓人知道自己沒有被忘記，上帝的恩典能透過各樣的方式，來到有需要的人面前。

「那次從屏東回到台北沒多久，我收到監獄中少年的來信，說他聽我們唱歌覺得很感動！我收到他的信也有一樣的感覺！」

除了與小西合唱團一同登台演出外，沐桂的表演經驗更多是來自於街頭演出的累積。他說：「在台灣，當街頭藝人需要考證照。但這張證

照並不好考，除了需要有表演技巧外，最大的挑戰來自於現場環境的條件，以及在外演出時會有的各種變化。」

他以實際的例子說明：「有時候到了要表演的場地，才發現同個時段、同個地點已經有很多組人在那邊表演了，這時候除了要避開器材之間的互相干擾，同時也要注意音量，不要造成其他人或當地居民的困擾。

另外，台灣的觀眾有時候比較沒有反應，所以當街頭藝人也要學會自己樂在其中。」

經過一番摸索後，對於街頭表演的各項挑戰，沐桂發展出自己的一套看法。「其實我覺得街藝表演的重點在於內容的緊湊度，表演者自己不用說太多話，因為觀眾是流動的、來來去去，沒人有興趣聽你說那麼多。」就此，沐桂以自己最拿手的口琴做為表演主力，藉著不同類型的口琴為演出製造豐富度，較能符合不斷變化的演出形態。

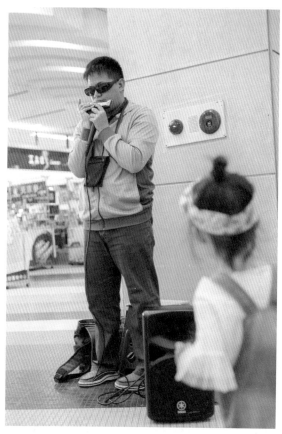

從事街頭藝人表演工作，黃沐桂不僅擁有生活自理的能力，
也從中學習臨場應對的智慧。

「就像有一次，表演到一半，有個女觀眾就說：『可以吹比較抒情的歌曲嗎？』我想了一下，就吹了周杰倫的〈蝸牛〉，吹著吹著我就聽到哭聲。這時候我聽到其他人問她怎麼哭了，然後這位女觀眾回答說她工作壓力很大，想聽音樂紓解。我想她應該是有被安慰到吧！」

不斷學習、深耕音樂之路

為了持續精進表演能力，沐桂固定會將週一、週二空下來，做為練習的時間。啟明學校畢業後，他目前也是臺北基督書院的音樂科選修生，每週固定上課一次，期末也需接受考試的評核。

此外，承蒙啟明學校老師的介紹，沐桂也參與了台灣第一個視障樂團「蝦米人聲樂團」的練習，成為樂團儲備團員。

對於沐桂來說，從小就立志要走音樂表演工作之路，他說：「這是我很喜歡的工作，我認為可以透過音樂和大家交流自己的心情。同時，阿嬤的年紀也大了，可以的話希望她退休在家好好休息，換我開始照顧阿嬤。」

堅定的志向，除了讓他考上新北市、台中市、台南市的街頭藝人執照之外，也於二〇一八年初和啟明學校的羅文謙學長一同推出了《看不見的生命角落》專輯。沐桂為專輯創作了〈My Dear〉一曲，透過歌曲他想說：「雖然來自不容易的單親家庭，但我沒有放棄希望，因為我知道愛的模樣，知道有許多人在生命中守候著自己。除了感謝所有為家庭付出的成員外，更想將這首歌曲送給未來即將出現在我們生命中的你和妳，Thank you, my dear.」

帶著這樣的理念與這份感謝，沐桂期望自己能成為更好的表演工作者，在街頭將悠揚的樂聲分享給每個人。

服務視角

　　每週日下午小西羅亞視障兒童合唱團的孩子都會聚在一起練唱、學英文。讓孩子們不只結交知心好友、拓展生活圈，透過上台演出的機會，孩子自信心增加了，也更知道如何表達自己。小西羅亞成軍 8 年了！參加的孩子除了視障，有些還合併過動、腦麻等多重障礙。面對家中這些視多障的孩子，爸爸媽媽們的擔心都是一輩子的，除了會牽掛兒女學習落後及無法適應社會，也更擔心寶貝們的未來。陪伴協助視多障的孩子與家庭，當孩子們練唱的時候，爸爸媽媽們與其他家長、社工交流，成為彼此的支持，讓家長在教育視障孩子的路上不再苦惱與孤單。

音樂與生活的導師：趙秀虹

　　「孩子們的觸覺很敏銳，耳朵很厲害。有時候我自己彈錯，孩子會說：『趙老師，彈錯囉！』我回答：『我是故意考你們。』」趙秀虹老師笑談與小西羅亞孩子相處點滴。

　　從一位三歲的視障孩子和趙老師學琴開始，因著上帝給了特別的呼召，趙老師八年來陪伴帶領小西羅亞合唱團的孩子，認真唱歌，認真生活，成為孩子音樂與生活的導師。

　　以前帶的一般兒童合唱團的孩子，可以按部就班，照計畫走。但這群視多障的孩子，老師要成為他的眼睛，帶著他們走。很多事情老師幫他們看，培養信任後，看見孩子的獨特與改變，變得大方了，比較有自信，什麼事都敢說，願意嘗試。

悠游樂曲中，因學習改變與成長

——楊羽恩的故事

為了準備音樂系考試，楊羽恩自高一下開始學習長笛與鋼琴。「現在是以長笛當作我的主修科目。雖然媽媽從小就教我唱歌，但我沒有選擇聲樂當主修的原因，一方面是覺得想要學會一項樂器，二方面我認為如果長笛認真練習的話，在大學考試前應該可以具備一定的程度。」

個性有些害羞，講話時會多思考一番後，才開始回答的羽恩，談到音樂與自己練習的情況顯得自信許多，能夠條理分明地侃侃而談⋯⋯

來自新竹的楊羽恩，出生時便有先天性角膜混濁的問題，導致她的

視力僅有〇‧〇二，近乎全盲的狀態。然而羽恩沒有因此自我設限，自國中開始在台北啟明學校住宿就讀。課外，她也從二〇一四年開始，加入雙連視障關懷基金會「小西羅亞合唱團」，離家生活、多方與人接觸，為她帶來全方面的學習和成長。

在音樂中找到人生方向

羽恩媽媽提到：「其實一開始唱歌只是興趣，家裡有卡拉 OK 機唱著玩。練習久了就比較有自信，覺得應該唱得還可以，看到有比賽就寄 Demo 帶子去試試看，時間一久也累積了一點成績。」

「可是我們最近都沒有刻意參加比賽或表演了，因為羽恩二〇一八年九月開學後就升高三了，想說這段時間讓她以準備考試為主，好好念

藉由參加小西羅亞樂團練習，羽恩往音樂的夢想之路前進

書。」

雖然在新竹出生，羽恩媽媽認為台北可以提供視障者更多資源與協助，從國中開始，羽恩就在台北啟明學校住宿與就學。

「其實一開始住校的時候我覺得不太習慣，畢竟學校宿舍還是會有些規定，再加上也要和其他住宿的同學彼此認識和磨合。」羽恩說

明，在學校的生活從早上六點就開始了，目前就讀升學班的她，起床盥洗、吃過早餐後，就是早自習的時間；升學班學生通常會利用這段時間進行學科測驗，音樂班學生則會開始練琴，復健按摩班就會開始技術練習。

「早自習過後，不同科別的學生會各自開始相關科目的課程，上課到下午三點五十分，每天傍晚的四到六點就是我們的自由時間。吃過晚飯後，學校也有規劃晚自習，結束都晚上九點了，學校規定我們晚上十點要上床睡覺。」

練習——找到更好的自己

羽恩說她最大的夢想是考取音樂系。她說：「視障的關係，所以我

們要唸理工科系是比較難的，因為視力會帶來很大的限制。我念文科，

可是我覺得國文、英文、社會每一科，我的成績都差不多，興趣也都差

不多，如果順利，還是想要念音樂系，以後朝著這個方向發展。」

為了準備音樂系考試，羽恩高一下學期開始學習長笛與鋼琴。「現

在是以長笛當作我的主修科目。雖然媽媽從小就教我唱歌，但我沒有選

擇聲樂當主修的原因，一方面是覺得想要學會一項樂器，二方面我認為

如果長笛認真練習的話，在大學考試前應該可以具備一定的程度。」

個性有些害羞，講話時會多思考一番後才開始回答的羽恩，談到音

樂與自己練習的情況顯得自信許多，能夠條理分明地侃侃而談。

「對我來說，學長笛最基本但也最困難的部份，是維持正確的嘴型

與位置，這兩個部分沒練好，是導致我音色變差的主要原因。」羽恩說，藉著老師的指導，她最近開始發覺自己吹奏時的嘴型忽大忽小，有時吐音的位置也不夠正確。雖然學校能提供的音樂課程時間有限，為了能有更好的表現，她很積極地把握每個機會加緊練習。

「學校是沒有規定不能在宿舍房間裡面練習，只是我們現在八個同學一間，有時候其他人會覺得很吵，而且學校琴房多是音樂科學生登記使用，所以我都會躲到房間的後陽台練習，不然就是到戶外、比較不打擾人的地方，邊練邊餵蚊子。」

針對羽恩的描述，媽媽補充：「羽恩真的對練習都很認真。包括像她副修鋼琴，也是練得很起勁。如果有回新竹的話，我們住的社區有鋼琴教室，她都會去登記租用。」

接著媽媽的話，羽恩笑說：「鋼琴的部分我算是初學者，目前還在彈一些初階的練習曲。不過家裡社區的鋼琴我覺得很好，是平台鋼琴，觸鍵和音色都很不錯。」

建立人際關係、拓展生命

透過音樂，羽恩也在學校結識了好朋友思婷。羽恩介紹：「學校是混齡住宿，會有國中和高中生住在一起。思婷是國二的學妹，不過她比我還早學音樂，也比我厲害，所以我們有很多話可以聊。」

啟明學校時常為學生舉辦校內音樂會，也與各種活動連結，提供學生登台演出的機會。縱使學習的時間不長，這些機會也讓羽恩累積了與歌唱表演不同的舞台經驗。

「我記得最近一次的表演是在五月四日，那天學校舉辦一個派對，和其他同學一起表演，覺得可以上台的感覺很開心，順利演出後也覺得非常有成就感。」

羽恩謙虛的補充，她現在多以伴奏的型態和其他人配搭。在練習的過程中，不只讓個人技巧變得更熟練，藉著他人的指點，對於音色和樂理有更多的認識。

「特別是編曲，這部分是我在音樂上的弱項。我只知道編曲上有些固定的和弦能夠使用，以及有些應該要避免的樂譜弦律。若是要做比較複雜的變化我就不會了，這是和其他同學合作中可以學習的地方。」

除了啟明學校的音樂課外，只要有時間，羽恩都會參加小西羅亞合

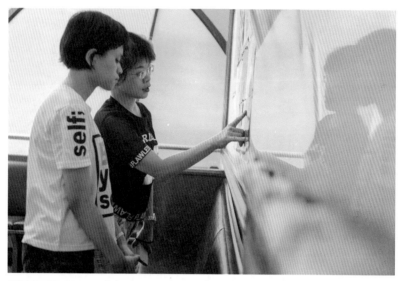

媽媽是羽恩最好的照顧者與啟蒙者，而參加小西羅亞合唱團則讓羽恩變得獨立與成熟。

唱團每週一次的練習。羽恩也加入了二〇一八年六月成立的「小西羅亞樂團」，選擇電鋼琴組，希望能夠相輔相成的讓自己的音樂能力更上一層樓。

「小時候媽媽教我唱歌，那時候她也會教我怎麼走位、怎麼在表演中加入適當的表情和動作。而在小西合唱團中，我則是多學會一種唱歌方式，也在老師的指導下，

讓自己的聲音可以更集中更好聽。」

「選擇電鋼琴，一方面是這種樂器和傳統鋼琴類似，雖然說彈奏的手感和鋼琴還是有些差異，然而電鋼琴多了些挑選音色、自動伴奏的功能，這都會讓我想要試試看，希望做更多嘗試，也有更多機會學習，讓音樂方面能變得更強一些。」

對此，媽媽看了看羽恩，很欣慰的說：「因為我還要工作，以前她很多時間都是自己在家。在沒有同伴的情況下，我覺得那時候她比較嬌貴、比較倔強，時常會跟我說『不要就是不要！』現在改變非常多，變得有自己的想法但很隨和，懂事多了！」

自理、自足與自信的未來

羽恩媽媽也提到，羽恩特殊的視力狀況，當然沒辦法完全用一般人的標準來要求，但她期待：「就是希望孩子平平安安的長大啊！也希望在她小的時候開始培養她生活自理的能力，長大了有一份技能可以自給自足，這樣我就覺得非常棒了。」

為了協助孩子對真實生活有更多體驗，增強生活自理的意願，小西合唱團每年都會規劃戶外教學。二〇一八年七月底，透過三天兩夜的時間到南投旅遊，也到當地的愛蘭教會、埔里基督教醫院登台演出。

對於這次的行程，羽恩開心的笑了笑，接著透露：「雖然最近和媽媽沒有表演或比賽的計劃，但在這次和小西合唱團一起出遊的行程中，我們會在埔里基督教醫院表演〈耶穌愛我〉這首詩歌。其中有一段是我用長笛做間奏，老師說會有一個弦樂團一起演出，這是從來沒有過的

經驗，讓我覺得又緊張又期待，希望當天不會漏氣才好！」

對於音樂的熱忱、投注的各項努力，以及對於表演的期待和喜愛。

羽恩多次提到：「大學想考上音樂系！」希望能藉著更專業的學習，讓未來的生活能走在個人期望當中。

服務視角

　　我們陪伴視多障的孩子和家長一路成長，深知孩子面對未來還有許多困難和挑戰。因著年齡、多重障礙的程度、音樂潛能各有不同，多元的音樂訓練，除了音樂療癒的功能，表演增進孩子自我成就及滿足感。透過適當的引導，與音樂潛能開發，讓孩子們的未來多了個機會，可以成為街頭藝人或正式音樂表演者。

　　「小西羅亞視障兒童樂團培育計畫」，就由這樣的初心開始，針對小西羅亞合唱團的孩子，聘請專業樂器老師個別指導孩子們學習多種樂器，啟發未來生活與就業的可能性。

從樂師到按摩師的
生命之歌

之前花那麼久的時間在學音樂，或許那部份對於現在的工作沒有太直接的幫助，可是在學習的過程中一直與人接觸，讓白佩琪變得很活潑、知道怎麼逗人開心。按摩之外，如果客人想要佩琪唱他們想聽的歌都沒問題；畢竟會來醫院的人絕大多數都有點年紀了，不然就是生病，他們都愛熱鬧，希望有人可以帶給他們關心和快樂，佩琪覺得這是可以做得到的事，也樂意去做。

那段指尖跳舞的日子

雖然年紀才三十出頭，白佩琪已在雙連視障關懷基金會慈濟按摩小

站服務十一年，投入這份工作前，她人生中諸多預備都是要成為一名音

樂老師。她提到：「我媽媽現在六十五歲了，她是那種觀念很傳統的婦

女。以前出去旅遊，媽媽看到有視障按摩師到飯店幫客人按摩，師傅的

手都按到腫起來了，就覺得很捨不得，她認為我的手很美，應該去學音

樂，保持雙手漂漂亮亮的，也有一技之長。」

父母從小栽培佩琪學音樂，而她也在升學關卡中一路過關斬將，二

○○三年考取中國文化大學音樂系，並於四年後如期畢業。

回顧求學歷程，佩琪說：「我的視力是因為嬰兒時期照黃疸沒有蓋

住眼睛，導致視神經的傷害。小學時期弱視，因為還看得到，所以念的

是普通小學；從國中開始我才到台北市立啟明學校念書，相較於已經完

全失明的同學，那時我的狀況相對算是好的，覺得自己還可以幫助與照顧他人，這讓我渡過了很愉快的中學時光。

「升大一的暑假，我的視力快速退化，等到文化開學的時候，我已經完全看不到了！對我來說，真正的挑戰才要開始，因為我要和一群眼明的同學一起學習和相處，我第一次發覺自己為什麼和別人差那麼多，覺得蠻不能適應的！」

視力正常的同學能透過視譜來學習彈奏樂曲、能夠藉由一般的方式來學會樂理知識，考試也能直接以紙筆做答。但對佩琪來說，必須學習打開自己的感官，用耳朵聽其他人的示範演奏、透過手指頭來計算和形容五線譜上的音階，考試時則是利用口述與彈奏，請協助的同學幫忙記下答案。

「我覺得我能用一學期準備好學期末的考試就很不錯了，當時我主修長笛，就算我比別人多花了幾倍的時間努力，但我永遠都是長笛組的吊車尾，這也讓我覺得沒辦法在畢業後從事音樂教學的工作。」

改奏另一首生命之歌

毅然放下音樂專才，佩琪畢業後曾到公部門投履歷，都沒有順利錄取。反而是升高三那年暑假，抱持著玩票心態學習到的按摩技能，竟然在謀職路上，派上了用場；幾經輾轉，佩琪來到雙連視障關懷基金會求職。她回憶：「其實我爸媽一開始無法接受，除了不願意我上按摩課之外，考執照的費用也差點不幫我出。有一陣子別人問他們說我在做什麼工作的時候，他們都只應付別人隨口說：『著佇台北呷頭路啦！』」

樂觀開朗的個性加上不斷精進的按摩技術，讓佩琪在按摩小站有著超高人氣。

即便父母反對，佩琪還是來到雙連慈濟按摩小站工作。

她清楚記得，小站是在二〇〇六年十一月一日開始營業，而自己是在二〇〇七年七月十八日報到上班。想到一路走來的辛苦，佩琪發出一連串笑聲，興奮的說：「小站開始的八個月後我就在這邊了！這也是我大學畢業、出社會後的第一份工作。我剛來這邊的時候，沒有客人，也很缺師傅，按摩師每天都來這裡聊天，有時候還

買下午茶來喝。不過那時候我的技術也真的很不好，三天兩頭被客人嫌棄，在這種什麼都沒有的情況下，讓我很珍惜，有個地方可以讓我們一起從零開始。」

像家人般相互扶持

從最初，小站位處地下室慘澹經營，到現在位於二樓門診區旁邊，每天忙到連停下來吃飯喝水的時間都沒有，十一個年頭走來，共同打拚成長的情感，讓她早就將小站當作自己的家。

「腹肚咁欶桮？咁嚘先揳餅來呷？」，「毋免啦，未桮，阿姨妳緊轉去啦！」打烊後，佩琪揚著聲、笑瞇瞇地要小站管理員楊秀英先下班。

楊秀英正慢條斯理、四處走動的收拾場地。聽見聲響，佩琪繼續催

促著「阿姨妳緊走啦！」，她認為管理員已經忙了整天，可以的話就盡快回家休息吧。

慈濟小站另一個迷人之處在於，同事間像家人般相處融洽。佩琪不只會敦促管理員早些回家休息，按摩師傅若有其他的需要，她同樣也樂意協助他們。

「平常如果阿姨還沒來，我都會先開門，然後就開始安排師傅當天的班表。每個時段誰有空、誰沒空、誰缺的時數比較多，這些我都知道、我的腦袋隨時都在轉！」

「我之前曾經到過其他地方上班，那時候同事間很明顯會因為收入多寡而有競爭與計較。大家曾經因為排班吵架，也會因為我的生意比較

好就被拿來說嘴。但在這裡，我們都會注意到其他人服務的客人量，只要有人生意比較差，就會把客戶讓給那個人，目的是要讓大家都有錢賺啦，願意『互相』，我覺得這是在職場上很難看見的！」

佩琪再將話題繞回管理員身上，笑著說：「現在的阿姨是小站的第三任管理員。第一任只做半年就離開，但從第二位開始，就發覺阿姨都好疼好疼我們，他們為按摩師做的事情都不只是因為領了薪水而已，而是一種無私的奉獻、真正願意照顧視障朋友。譬如說除了工作的安排協助外，還有很多生活層面的分享，包括待人接物的道理、東西要怎麼煮比較好吃、衣服該怎麼搭配，我覺得生活上所有芝麻蒜皮的事情，都被照顧到了！」

找到自信，一路向前

「Freedom 是一隻黃金獵犬，超可愛、超聰明，認得每一位來小站的客人！牠知道如果客人是喜歡狗的，就會跑到那位客人的按摩椅下方坐著，然後客人就會伸手摸摸牠，或是帶食物來給牠吃。如果客人不喜歡狗，Freedom 會自動離客人遠遠的，不去吵他。」

有段時間，「那位牽狗的」，成了佩琪的代名詞。導盲犬 Freedom 曾在二〇〇八年到二〇一四年間陪伴了六年的時間，她提到：「看不到需要拿手杖行動的生活，難免有時候會覺得害怕不安，但有了 Freedom 的引導，我踏出去的每一步都是很有自信的，我就跟牠一樣，能夠抬頭挺胸、很勇敢的在每個地方到處走跳。」

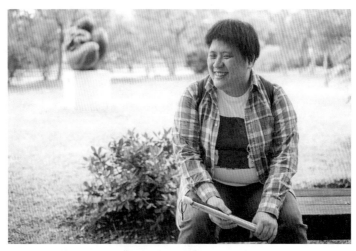

笑咪咪地度過每一天，佩琪擁有心滿意足的工作與生活。

除了導盲犬為佩琪帶來自信

和超高人氣，親切爽朗的個性也

讓她得以找到自己的一片天。她

認為：「之前我花那麼久的時間

在學音樂，或許那部份對於現在

的工作沒有太直接的幫助，可是

在學習的過程中一直與人接觸，

讓我變得很活潑、知道怎麼逗人

開心。按摩之外，看是客人想要

我學豬叫、學雞叫，還是唱他們

想聽的歌都沒問題；畢竟會來醫

院的人絕大多數都有點年紀了，

不然就是生病，他們都愛熱鬧，

希望有人可以帶給他們關心和快樂，我覺得我做得到，也樂意去做。」

當珮琪發覺，痠痛緊繃的身軀在她手中得到紓緩，憂悶的心情因著她有所改變，按摩所得就不只是經濟收入而已，還包括那些笑容與言詞讚美的回饋。「有時一整天忙下來，回家後連吃飯拿碗的力氣也沒有，但我從不說累，我明白這是自己選擇的路。」

這份熱情打動了客人，也撼動曾經反對自己的父母，從過去的支吾其詞，現在母親會開心的和鄰居分享女兒的成就；白佩琪的人生雖然不再與笛音相伴，但依舊動人。

議 題 視 角

　　雙連按摩小站所能做的，就是預備好支持盲朋友的環境，給他們友善的工作場地與氛圍，當盲朋友準備好，要為自己的生活和未來努力時，支持盲朋友選擇，自在做自己。

　　對盲朋友來說，「按摩」不只是一份營生的專業技能而已，還能幫助別人紓解壓力，增進健康。工作中獲得的成就感、自信心、人際的互動，更是超乎經濟自主之外，身為人的尊嚴與價值。

告別過去，煥然一新的安定生命

——曾偉彥的故事

隨著服務資歷的增加，來找曾偉彥按摩的客人也越來越多，連帶使他的收入變得穩定，足以應付家庭所需開銷。

「現在的收入多的話是過去的兩、三倍，比起以前，我覺得有自信多了！」心境轉變也連帶改善曾偉彥的身體狀況。長年來頭痛的毛病工作時就不會發作了，控制憂鬱和血壓的藥吃得越來越少，加上戒除不良生活習慣的關係，他覺得身體機能也變得越來越強壯。

投入和樂的工作環境

某個週六的下午，雙連視障關懷基金會的雙和醫院按摩小站仍舊人聲鼎沸。已經過了營業時間，有位按摩師還是盡職的為最後一位客人提供服務，其他沒客人的按摩師也沒有急著走，慢條斯理的和同事抬槓，小站管理員更是前前後後走動，忙著做最後的清潔與收拾。

現年四十五歲，視障合併聽障的按摩師曾偉彥，二○一七年十月加入雙連按摩小站的大家庭。他提到自己最初和基金會接洽，是想詢問有無企業進用視障按摩師的職缺可以媒合，當時負責的工作人員告訴他，暫無名額能夠提供，但按摩小站缺人，問偉彥是否願意嘗試看看。

「當場我點頭答應，接著也馬上進行面試、互留聯絡方式，很快的

基金會就安排我到雙和按摩小站上班。」

初到雙和小站，尚處人生地不熟的時候，偉彥就開始感受到小站友善與互助的文化，他舉了個例子，提到：「雖然場地少了點裝潢，看起來好像很陽春，可是在這裡工作是很開心的，有人會幫你注意按摩工作外的許多細節。像我除了視力的問題外聽力也不好，有次客人趴著按摩，那時候客人說要再加十分鐘的時間，但我沒聽清楚，我左耳是聽不到的。有人會幫你注意按摩工作外的許多細節。像我除了視力的問題外聽力也不好，有次客人趴著按摩，那時候客人說要再加十分鐘的時間，但我沒聽清楚，我左耳是聽不到的。多虧有管理員提醒我。」

受傷、消沉的過去

成為按摩師之前，曾偉彥和太太在蘆洲開了六年的彩券行，想起那段經歷，偉彥表示：「沒賺什麼錢。大概是店面的位置不好吧，再加上

092

那時候我也無心做什麼生意，除了出門批彩券之外，剩下的事情都交給太太打理。當時我已經近乎全聾與全盲，但因為都待在家，也不覺得有什麼改善的必要，反正就讓日子自然的過下去，過一天算一天。」

消沉的心境，除了讓偉彥漠視眼睛與耳朵的狀況外，閒來無事就鎮日在家抽菸喝酒嚼檳榔。不良的生活型態更讓身心狀態雪上加霜，頭痛、高血壓、憂鬱症等問題紛紛前來報到。

「以前我可是個藥罐子啊，止痛藥、降血壓劑、抗憂鬱劑，有時候還要加耳鼻喉科的藥，整天光是吃藥就飽了！」

提到身體狀況，偉彥也說：「我出生在宜蘭鄉下，大概六歲的時候，有次跑出去玩，沒想到在一個轉角被小叔騎著腳踏車撞個正著，當場左

邊眉骨破裂、血流如注。」緊急送往醫院急救，偉彥醒來發覺自己失明了。

原先雙眼情況不樂觀，醫師建議都換成義眼，在母親的請託下，右眼最終被留了下來，至今存有〇·一的視力。

「耳朵也是我太不珍惜自己才弄壞的。年輕的時候台灣景氣好、賺錢容易，我就沒日沒夜的加班，一個月可以領到七、八萬，沒想到幾個月就撐不住了，先變重聽，然後有天就完全聽不到了。」

改變再出發的契機

「原先整個家計都是老婆在扛，約莫是我已經自我放棄了，所以也覺得無所謂。直到三年前，老婆在印刷廠工作的時候手被機器壓傷，即便拿了幾萬塊的賠償金，但因為無法繼續工作只好離職。這讓我開始

思考，雖然看不見又聽不見，可是我好手好腳的，是不是應該要做點什麼？」太太受傷，加上家中兩個孩子還在高中與國小念書，促使曾偉彥決定做出改變，從改善視覺與聽覺著手。

視力的部分能透過眼鏡予以改善，但聽力的部分則需要手術安裝電子耳，估計費用高達九十萬元，這對捉襟見肘的曾家來說是筆難以支應的高額負擔。偉彥說明：「我們算了一下，中低收入戶可以補助四十五萬元，開刀的醫院也同意幫忙二十萬的費用，可是還差了十幾萬，還好住家附近的慈濟基金會允諾補足最後的費用。」

透過眼鏡與電子耳，曾偉彥重拾與外界聯繫的管道，接著他到新莊盲人重建院報名學習按摩技能。從消極放棄到想要重新投入社會，偉彥回憶：「剛開始其實蠻痛苦的，開學三個月內我就三次想過要休學逃跑。

還好重建院張自院長以及其他老師們沒放棄我，一而再、再而三的鼓勵，和我分享道理，也教導各式各樣實用的按摩技巧，才讓我找到堅持下去的動力。」

「我記得，老師一直勸我把菸、酒、檳榔通通戒掉。他們說客人的鼻子都很靈，就算他們也有這些習慣，但他們不會想讓一個抽菸喝酒吃檳榔的按摩師服務，因為身上會有一種特殊的味道。」

「我也很感恩，老師傅總是不藏私地告訴我們按摩技巧。像是如果工作量很大的話，全部靠拇指的力量會做不下去，要搭配使用手肘，這些都是沒說我們不會知道的事情。」靠著師長的提攜，偉彥不只習得好技術，還有終身受用的態度。

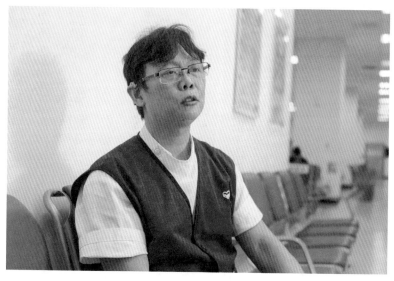

談到人生的轉變，偉彥述說加入雙連按摩小站後重新出發的動人故事。

尋回自信身心安頓

畢業後偉彥順理成章地投入按摩師的工作。然而初期服務的單位，不但工作時間較長，收入也沒能到預期的水準。他表示：「那時候的工作場所是比較封閉的，沒客人的話按摩師就是自己在後方休息室等待，有時會等上好久才有一個客人來。工作時則要自己和客人互動、注意他的指示和需求，這一直是我的弱項。」

加入雙連按摩小站後，除了有小站管理員可以協助按摩師完成工作外，開放式的環境也讓偉彥能夠感知當下的情境，「什麼時候有客人來、是誰要服務都可以馬上知道，而且管理員都會很注意大家的動態，讓人覺得非常被照顧！」

看見明天的希望

隨著服務資歷的增加，來找偉彥按摩的客人也越來越多，連帶使他的收入變得穩定，足以應付家庭所需開銷。

「現在的收入多的話是過去的兩、三倍，比起以前，我覺得有自信多了！」心境轉變也連帶改善偉彥的身體狀況。長年來頭痛的毛病，工作時就不會發作了，控制憂鬱和血壓的藥吃得越來越少，加上戒除不良生活習慣的關係，他覺得身體機能也變得越來越強壯。

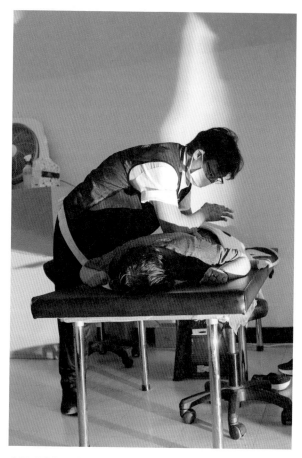

克服視障與聽障，偉彥不只得到足以養家的薪水，更重要的是
重獲自信與勇氣。

偉彥說：「按摩工作其實是一種體力和智力上的耗損，工作中得要持續不斷的幫客人舒緩放鬆。為了保持最佳狀態，在家有空時我會拉單槓訓練體力，飲食的部分也會避開沒有營養的食物，多喝開水，或是喝一點優酪乳來當保養。」

「我也慢慢明白，從事服務業，如果態度看起來很龜縮，客人同樣不會喜歡。假日我會去圖書館借有關中醫、筋絡和按摩的書，充實相關知識，讓自己可以更有自信。」

除了學習關照自己，偉彥也希望增加收入，讓妻兒可以過上比較好的生活，他說：「希望讓太太多學點東西，可以提升她的程度和人際關係。也希望栽培孩子，讓他們去補習，有好的成績和發展。我累一點沒關係，就為家人拚個十年吧！」

最後偉彥分享了自己的座右銘：「一個人的快樂，不是你擁有多，而是你計較的少。」目前的生活也許還稱不上優渥，但對他們一家人而言，有了全然改變的一家之主、有著穩定的收入，相信明天是美好且值得期待。

服 務 視 角

雙連視障關懷基金會按摩小站的服務據點如下：

《台北市小站》

台北市立聯合醫院仁愛院區
（由仁愛醫院大門口進入，搭乘手扶梯上 2 樓）

台北市立聯合醫院中興院區
（由中興醫院大門口進入，搭乘手扶梯上 2 樓）

台北榮民總醫院
（由中正樓大門口左側沿迴廊走，依按摩小站旗子走樓梯上 2 樓後，位於通道右側）

馬偕紀念醫院台北院區
（由中山北路二段馬偕門口進入，1 樓長手扶梯旁）

台北市政府
（台北市政府大樓 1 樓）

《新北市小站》

國泰綜合醫院汐止分院
（由國泰醫院大門口進入，搭乘手扶梯至 B1）

馬偕紀念醫院淡水院區
（由馬偕醫院馬偕樓，搭乘手扶梯上 3 樓）

衛生福利部雙和醫院
（由雙和醫院大門口進入，搭乘手扶梯上 2 樓，直走至健診中心，家醫科第六診間旁）

新店慈濟醫院
（由慈濟醫院大門口進入，搭乘手扶梯上 2 樓，依中醫門診區方向直走，位於眼科門診前）

新北市政府
（新北市政府大樓 B1）

「視」界暗了，但生命不暗

——林金能的故事

談到個人面對視障的態度，林金能豁達的說：「應該就是稍微比較看得開啦！我的視力隨年紀一直在慢慢退化。大概是慢慢看不見的過程讓人比較沒有煩惱，不像有些人是突然整個看不到，我是慢慢的，慢慢退化，生活就開始從黑暗中慢慢『摸』，倒也可以適應。」

掩不住的笑容與樂觀

「他很敬業啦！平常就安安靜靜的，但很認真、很守本分，在工作

上面，有把事情通通做好。」雙連視障關懷基金會慈濟按摩小站的管理員一開口，就對按摩師林金能不住的稱讚。

金能聽到別人的稱讚，不好意思地搔了搔頭，滿臉笑容地做出了回應。

「唉呦，沒有啦！我就不太會講話啊，就專心工作就好了啦！」林

林金能在年屆花甲之齡，才加入慈濟小站這個溫暖的大家庭。定居深坑的他，因著名產臭豆腐的關係，同事們為他起了一個「臭豆阿伯」的綽號，對此他同樣笑笑地說：「哈，那個名字大家取好玩的啦，反正大家有空就講些有的沒的啊，這樣日子比較好過。而且有時候客人來的時候也是『臭豆阿伯』、『臭豆阿伯』這樣子叫我，比較好記啊，其實這樣也不錯。」

「就上面好像有一盞燈，亮亮的，其他就都全黑啊！」目前視力全盲，只剩單眼能辨識出些微光覺，但林金能卻不為這樣的情況困住，還是喜樂的投入工作，閒暇之餘也會擔任志工貢獻一己之力，或是參與戶外活動騎協力腳踏車，足跡近乎踏遍全台。

逐漸褪去的亮光

談到個人面對視障的態度，林金能豁達道：「應該就是稍微比較看得開啦！我的視力隨年紀一直在慢慢退化。大概是慢慢看不見的過程讓人比較沒有煩惱，不像有些人是突然整個看不到，我是慢慢的，慢慢退化，生活就開始從黑暗中慢慢『摸』，倒也可以適應。」

進一步說明自己視力變化的過程，臭豆阿伯告訴我們：「我的眼睛

104

有問題是從小就知道的，小學開始就發現我視力比常人差、看東西很吃力，爸媽那時候有帶我去眼科檢查，可是醫師說應該沒什麼問題，那時候聽到答案是這樣，就沒有多想什麼。

「再大一點，到剛出社會的階段視力也還算OK，那時我在電子業工作，但隨著時間過去，我發現自己做出來的不良品越來越多，心裡就有底，知道大概眼睛不行，就辭職不做了。」

生活中的另一個轉捩點，也是促使林金能再次為視力問題尋找答案的事件，則是在四十五歲那年，一家人在乘車外出的途中發生嚴重車禍；一天之內林金能失去了親愛的太太和女兒。

獨立撫養兩個兒子的林金能開始面對視力不良的問題，就醫後，「醫

師就說我是視網膜色素病變（Retinitis Pigmentosa, RP）造成的視力退化，年輕時可能醫學沒那麼發達，所以檢查不出來。」根據檢查結果，醫師以視障的緣由為他申請了身障手冊。

視網膜色素病變，是一種遺傳性眼科疾病，會產生漸進性的視網膜營養不良，導致病人的感光細胞或視網膜色素上皮細胞出現異常或死亡，使視力隨著年紀增長逐漸下降；而夜盲症是 RP 病人多數最先出現的症狀，接著視力才會慢慢改變。

這些臨床上的症狀與病程進展都與林金能的經歷相符，他提到自己年輕的時候晚上在光亮處尚能看到萬物，到了年紀大的時候晚間就什麼都看不到了，開燈也沒用。而他與大妹都有這樣的問題，應該是從爺爺身上隔代遺傳得到的基因。

重回職場的契機

回憶剛請領身障手冊的日子，林金能表示：「我在家待了十幾年，當初因為都還看得到啊，看電視沒問題，所以那時候就都在家唱歌、喝酒。過了一段時間，唱歌的時候發覺看不到字幕了。剛巧勞工局寄來一片ＣＤ，我放來聽聽看，內容提到視障朋友可以在家做手工賺錢，我就打電話去詢問。一問才發覺，原來盲人該會的我什麼都不會，勞工局就先派了老師來教我學拿手杖走路。」

學會獨立外出後，林金能先到台北惠盲教育學院學習按摩技能，一年後完成受訓，也順利考取按摩師的技術執照。一開始他先去中和地政事務所視障按摩小站工作，但收入並不穩定。因緣際會下二〇一三年加入雙連視障關懷基金會，在考量自身能夠負荷的情況下，就將工作重心

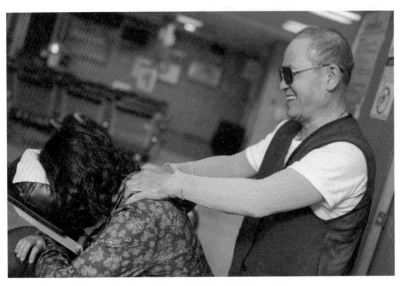

走出中途失明的摸索，林金能在雙連小站找到工作的另一片天。

轉移到雙連的按摩小站，固定在新店慈濟醫院與汐止國泰醫院小站服務。

因著年紀較大才投入按摩工作，林金能積極充實自身技巧，只要有在職訓練課程，他就絕不缺席的全程參加。

「主要是因為我的個子比較矮一點，對按摩工作來說，這樣的體型比較吃虧，

因為遇到比自己還要壯的客人就會感到吃力，所以要靠學習把身高的差異補起來。像是基金會有開過運動按摩的課程，這套用在坐骨神經還有幫客人拉筋彎好用的！」

「另外就是學校課程教的就是那一套啊，可是剛學完、考完執照出來也不一定真的會按。還是要靠職場上實際做，再加上一直去學，把技巧慢慢磨練出來。」

上課之外，平常若有空，還會特別去找其他的按摩師傅幫自己按摩，從中學習他人的手法，讓自己能夠更上一層樓。林金能認為：「按摩師傅個人有個人的手法啊，就去學起來用。做我們這行，最重要的是要會變通，去感受別人按的力道、調整的方法，只要實際有在做、有在學，可以讓客人稱讚的話，就會比較有信心。」

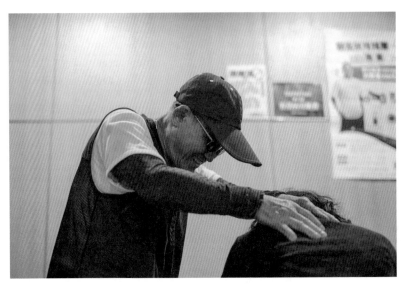

透過不斷請益、上課，臭豆阿伯的按摩功夫越來越好。

「像我現在就發覺，大部分來的人可能都是坐骨神經、腰痠、腳痠、肩膀僵硬、睡不好、頭痛的問題，這些都是文明病，如果開始發現痠痛就要趁早處理。我們在按的話，就是看客人的體質來拿捏力道，還有看他哪邊不舒服想要特別處理，就專心幫他們按啊，聊天有時候就少一點了。」

與外界多方接觸

隨著按摩技巧越來越好，工作熟悉、收入也穩定之後，林金能從二〇一六年開始成為基金會的視障志工，前往老人服務中心或安養中心，為長者們提供按摩服務。

在按摩的過程中，除了與老人家聊天外，林金能也會根據個人的體態和需要做出調整，一邊按一邊提醒他們：「要活動、要活動，要活就要動啊！」

林金能目前也加入展翼合唱團暨視障天使協力車隊，以走出戶外的方式作為放鬆休閒的方法。

他開心的說：「年紀大了，也沒什麼想多求的，就希望自己身體顧好，不要讓兩個兒子擔心。我現在會騎協力車，有志工坐在前面開路，我在後座跟著一起踩。我們二○一八年初才去羅東、宜蘭玩了三天兩夜，很好玩啊！」

「我們還去過高屏、雲嘉南、台東、花蓮，差不多全台都繞過啦！連那個爬坡坡度很高的觀音山我都跟著騎了兩次，還有人說我是『勇腳仔』。」

已經六十四歲的臭豆阿伯，也許在明年就從職場上退了下來，但他開朗的態度與精彩的生活必然不會中斷，將會持續學習、持續探索，透過雙手、雙腳以及身體的感官，體驗暗下來的世界依然美好。

服務視角

　　協助盲朋友進入職場，適應以明眼人為主的職場文化，進而穩定就業，基金會定期舉辦按摩師管理會議、在職訓練、按摩推廣活動，並透過輔導、晤談、資源轉介等方式，幫助按摩師精進工作技能之外，還有提升應對顧客的態度、穿著要合宜、與主管和同事間的溝通等等正向的工作態度。

揮別過往，飛向更廣的境地

二〇一六年盲朋友好聲音歌唱大賽決賽現場，吳京諭穿著俐落的褲裝，滿帶笑容的開口唱著：「阮若打開心內的窗，就會看見青春的美夢。雖然前途無希望，時消阮滿腹怨嘆，青春美夢今何在，望你永遠在阮心內。阮若打開心內的窗，就會看見青春的美夢。」

從小學時遭到同學排擠，歷經師長與營會的幫助、家人的陪伴以及不斷的自我探索，京諭的視力雖然隨年紀增長不斷消退，但她卻堅定地踏出步伐，帶領自己走向更寬廣的世界。

內斂隨和 EQ

二〇一七年六月，吳京諭甫從輔仁大學心理系畢業。踏出校門後，同年八月她很快找到離學校不遠的行政院新莊聯合辦公大樓職缺，擔任勞動部約聘人員。

說到職務，她整理了一下思緒，然後仔細地說：「主要是擔任電話諮詢的工作，不過回答的問題就比較繁瑣了，可能是基礎法令上的問題、或是為藍領、白領朋友查詢案件，我們就會接聽電話，幫忙民眾找到需要的資料。」

接著京諭提到：「民眾來電的問題真的是五花八門，有些時候因為急，電話那端的口氣就比較不好。然而我認為，和這位民眾有交集的可能就是這通電話而已，聽他們說話，有時候我會察覺這人可能需要一個

出口，藉此來發洩他自己。」

就讀心理系、受過諮商訓練的緣故，讓京諭有更多的同理心，能明白若在焦急的時候自己也會有同樣的反應，對她而言，若是真的被電話弄得煩了、動了情緒，她會選擇在結束該通電話後，讓自己到飲水間喝個水，或是到洗手間去，走動一下，讓心情平復之後再重新回到電話之前。

從低落中重新站立

相較於目前待人處事的沉靜內斂，京諭提到自己視力先天不良，在小學五、六年級的階段曾被同學排擠，她說：「可能是那時候大家在練習寫字，都要用手寫很辛苦，其他人覺得我只要用電腦打字，就可以交

出去了比較輕鬆。」

「另外還有打掃工作的部分。老師是出於好意，因為他覺得我沒辦法掃地，擦黑板也不方便，可以不用參與打掃。但我有跑去跟他說擦櫃子、擦窗戶這個我是可以的。」

面對同儕的惡意疏離，這讓京諭感到非常沒有自信，直到升國一的暑假，父親為她報名了視障青少年成長團體，面對所有人都一樣有視力障礙的缺陷，這讓成員之間能夠彼此平等的對待，處在善意的環境中，京諭也慢慢拾回面對他人的勇氣。

「當時在成長營當中，有一個很重要的練習是幫助我們學會融入他人的談話當中。當時帶領的老師也是心理系畢業的，他引導我們對於個

人內在有更多的探索。」老師問了些問題，並要求同學們在回答問題之前都先趴下，準備好之後再做回應，京諭在作答後哭了出來，這也讓老師對她多了份關注，另外找她談話。談話過程中，讓京諭感受到老師對她的接納與同理。

接連幾年參加營會，吳京諭不只學會如何和自己及他人相處，也在營隊中結交許多朋友，潛移默化中她發覺，原來先將手伸出去接觸他人沒有想像中的困難，隨著她願意主動找人聊天、建立關係，國中之後的求學生涯就沒有再經歷被排擠的經驗。

生命起落中的扶持

小學階段，京諭主要照顧者是爺爺奶奶，然而只要放假，父親一定

會花時間陪他到處去玩，回憶過往，她表示：「我們去過漁人碼頭、淡水老街、金山、北投，算是整個大台北地區到處去玩吧，我覺得非常快樂。也因為爸爸很喜歡開玩笑的關係，多數時候我沒有把他當作長輩，在相處上比較像是同伴。」

縱使視力不佳，但京諭還是牢牢記得那些一同和父親造訪的地點，

「對於記憶，視覺當然是可以使用的一部份，但像味覺、體感等等也都是能帶來記憶的。像是淡水老街就會有花枝丸、魚酥、鐵蛋的味道，金山的話大概就是鴨頭多一點；還有像淡水有海風啊，金山的話我記得要走不少的山路。」

爺爺奶奶同樣也很疼她。京諭記得，八歲那年因著爸媽都在忙的關係，生日那天，本想著有人會幫她慶祝嗎？沒想到奶奶為她買了一個大

蛋糕，而且來訪的親戚們也都各自帶了蛋糕，「那年我過了三次八歲生日，真的真的覺得很溫暖。」

專注目標、勇往直前

隨著年紀成長以及在校人際關係的建立，京諭越來越能在課業上投注的心力，在她的努力下，高中時如願考上擁有視障教育資源的松山高中，在校的日子，同樣受到老師的諸多照顧，每一份幫助都讓她越發堅定要往心理學的方向鑽研。

「一路走來，許多挫折讓人磕磕絆絆的，這些事情都會讓人沮喪，但我遇到的好人也不少。因此我想如果去念心理系的話，不只可以幫助自己，同時也能夠幫助別人。」

閃閃發光的黑暗世界
盲朋友的好朋友20年

學會操作 iPhone，讓京諭的生活擁有更多與外界接觸的管道（攝影／雙連視障關懷基金會）。

進入輔仁大學後，京諭積極參加社團活動，「我參加合唱團，還擔任資源教室學生自治會活動長。另外，還加入系學會，包括對內辦活動、對外辦心理營、舉辦畢展，每件事情我都參加了！」

課業上，她對於大四時的「諮商實習」課程特別有印象。當時京諭到伊甸基金會實習，學習用電話關心個案。其中一位奶奶和她發展了比較親

近的互動關係，不只是京諭會關心奶奶的生活起居，奶奶同樣也會問候與關懷京諭，「這讓我真實體驗到，人和人之間的關係是會移動的，不是一成不變。」良好的互動也讓京諭更願意多方了解個案，進而更願意開放胸襟與外界聯絡。

打開胸襟、連結世界

生活圈的拓寬，讓京諭更加需要能便利的獲取各樣資訊。這促使她加入雙連視障關懷基金會的「二手 iPhone 助盲計劃」，她表示 iPhone 的操作介面對盲朋友來說方便多了，除了操作的程序比 Android 系統簡潔、有更多 APP 可選擇，在語音輸入的功能也更加靈敏好用，這些對她來說，都成為探索與連結世界的一大利器。

「我最近因為動手術在家休養，我就常用手機在臉書上發文，也會閱讀一些自己感興趣的文章，或是利用手機唱歌、玩遊戲（盲人版的手遊特色是用聽覺進行遊戲）來打發時間。」

「我在手機遊戲中也多認識很多人啊，對照國中時的經驗，我會覺得自己可以主動與別人互動是很好的事情，iPhone 同樣幫助我做到這些部分。」

除了休閒娛樂，在生活與工作中，手機一樣帶來很大的幫助。「譬如用手機來查詢公車路線、到站時間，還有用手機追蹤醫院的看診進度。以及目前在工作上，主官都以手機的通訊軟體來聯繫居多。」

對於現在，京諭發覺自己很喜歡和別人相處，她說：「目前的工作是在幫我累積和人接觸的經驗。一直在考慮是不是要唸研究所，我蠻想

引吭高歌，京瑜唱出屬於自己生命的美夢（攝影／雙連視障關懷基金會）。

試試看能不能拿到心理師執照，正式進入諮商這一行，帶給人更多的幫助。」

體現「二手 iPhone 助盲計劃」的上課成果，京諭進入了二〇一六年盲朋友好聲音歌唱大賽總決賽。在決賽現場，京諭穿著俐落的褲裝，滿帶笑容的開口唱著：「阮若打開心內的窗，就會看見青春的美夢。

雖然前途無希望，時消阮滿腹怨嘆，青春美夢今何在，望你

永遠在阮心內。阮若打開心內的窗，就會看見青春的美夢。」

從小學時遭到同學排擠，歷經營會與師長的幫助、家人的陪伴以及不斷的自我探索，京諭的視力雖然隨年紀增長不斷消退，先是國中時右眼視網膜剝離，雖經治療，但仍因持續發炎、出血，最後血管阻塞導致右眼失明，後又因左眼的白內障持續增厚，在大學階段完全失去了視覺。

但她卻堅定地踏出步伐，在家人的支持，以及職務再設計的協助下，帶領自己走向更寬廣的世界。

議題視角

　　本會服務的核心概念就是「充權」（Empowerment），也就是相信只要體制、環境足夠友善，盲朋友有選擇的機會，能力就能發揮；從家庭支持、教育系統、工作職場到社會意識，真正相信與理解盲朋友並非能力不足，盲朋友的生命能夠不斷成長與揮灑。

　　「盲朋友好聲音」不只是歌唱比賽，也是「二手 iPhone 助盲計劃」的成果展現。參加的盲朋友完成兩天的課程之後，運用 K 歌的 App 伴唱錄製歌曲並上傳到 LINE，還要在臉書上為自己拉票，各梯次的冠軍進入總決賽。盲朋友站上舞台，接著操作 iPhone 的 K 歌 App 伴唱進行比賽，這樣的型式讓盲朋友不斷被看見。「盲朋友好聲音」也要感謝黃韻玲與林俊逸兩位導師，親自指導七位選手練唱，並且蒞臨現場鼓勵學員盡情展現自己。

跨越幼時遺憾，成就更好的自己

——林美吟的故事

「我想，我算是個不願意服輸、不輕易和逆境妥協的人，這樣的個性也幫自己爭取到很多的機會。」林美吟認為生命的道路僅有兩個選項，一是停下來踱步不前，二是邁開大步勇敢向前走。

秉持這樣的信念，美吟彌補了生命中曾有的兩個遺憾，進而回饋社會、持續向前。

頂著俐落短髮，穿上鮮豔的桃色洋裝，搭配黑色蕾絲小外套與黑色

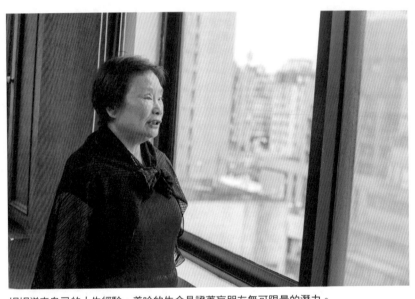

娓娓道來自己的人生經驗，美吟的生命見證著盲朋友無可限量的潛力。

圓頭包鞋，再悉心塗上一些護唇膏，林美吟儀容整潔、笑瞇瞇的坐著。她說：「我全盲，但還是保有光覺的存在、能看到顏色，所以出門都可以看場合自己搭配衣服，參加活動和做志工的時候穿的就會不一樣。我喜歡穿亮一點，覺得氣色看起來應該比較好。」

心中想要看見的願望

年近甲子的她，出生時就

患有眼疾，「應該是小眼症的問題吧，我記得大概七、八歲左右爸媽有帶我去看過醫生。那時候檢查完醫生說我的眼睛發育不良，還伴有白內障，他的建議是我應該盡早開刀，可以有改善的空間。」話雖如此，當時美吟家家境窮困，父母無力負擔這筆醫藥費，開刀這個選項，只好暫時先放在心底。

「因為要養家、養父母，所以我十來歲就離家出社會打拼。賺的錢，除了提供家用之外，我也同時幫自己存醫藥費。」歷經數年時間，當美吟十八歲的時候終於存夠動手術的費用。

不過當她到了醫院，醫師卻做出不同建議：「小妹妹，我想妳還是不要浪費錢了，手術對妳來說可能已經沒什麼幫助。」

美吟聽了仍舊不死心，對醫師說：「這是我一直以來的心願，請務必幫我動這個手術。就算開刀失敗了我也不會怪你，我還是想要為這件事情拚拚看！」

幸好手術後視力從無到有。她印象深刻地描述：「我到現在還一直記得，開刀後我看到走路時手腳擺動的輪廓，因為以前什麼都看不到，所以我還很驚訝的問說：『這晃來晃去的東西是什麼？！』醫師告訴我：『手跟腳啊！這就是人走路的模樣，妳自己走動的時候也是這樣子的。』」

生命中的養分與幫助

美吟補充：「那次是動白內障手術。一般來說，普通人拿掉白內障後會裝人工水晶體，然而我開刀那年還沒有這個技術。雖然隔年就有了，可是我認為過於麻煩，還得再冒一次開刀的風險，就想說看不清楚也沒

關係，已經比之前好太多了。」縱使不能清晰地看到細節，但她依舊感到非常珍惜和滿足。

小小年紀就要外出打拼，美吟吃了不少苦頭。所幸她找到一間按摩院，師傅願意帶著她邊學邊做直到出師，這讓她擁有一份能夠謀生的技能，得以三餐溫飽。

想起師傅，美吟感念著說：「一路走來遇到很多貴人，其中我和教我按摩的老師、師母緣分特別深。老師已經先回天堂了，剩我和師母繼續保持聯絡，現在她是我的乾媽。」

「師傅他們把我當親生孩子一樣照顧。除了技術上的傳授外，那時候剛好正值青春期問題很多，他們會糾正我不對的言詞和行為，這對我

超越人生的大小挑戰，美吟目前透過擔任志工、積極學習，過著自己想要的生活。

的個性與長大後的處事態度有很大的影響。我知道有錯就要認錯，不好的地方則是想辦法加以改進。」

「當然，我的親生媽媽也教會我很多東西。雖然沒辦法去念書，可是媽媽從小就教我怎麼自己添飯、拿筷子、洗碗、洗菜、整理家務，特別是碗盤要正面和反面都仔細洗過一次。這些也都是我從小就被培養的技能和好習慣。」

取之於人、用之於人

歷經半輩子的奮鬥，邁向老年的美吟身體病痛逐漸多了起來，為此她開始申請雙連視障關懷基金會臨托服務，她覺得服務員提供的最大幫忙，便是陪她就醫，跟她說明怎麼吃藥。

「這位服務員已經幫助我四、五年的時間了，目前我們都很有默契，知道彼此的分寸和界線。就像我們倆個都很喜歡照規矩來，例如服務員如果臨時需要請假，我就一定會打電話到基金會取消服務；相對的，如果我發覺暫時不需要服務了，就也會請服務員跟基金會改時間，社會資源都是很寶貴的，應該要好好珍惜利用，不能是我自己一人就全部用完！」

深覺在生活中受到眾人與社會資源的諸多照顧，十多年前起，美吟

就到廣青文教基金會〈聽你說〉電話諮詢專線擔任志工。

美吟分享：「接聽電話會遇到各式各樣的人啊，每個人都有不同的遭遇。像有人一打來就直說自己很窮，也有人在電話那頭嚷嚷著要自殺的，碰到這類問題，最重要的就是判斷他是不是會真的行動，要不要啟動相關通報機制。」

「就像前兩天我接到一位說要自殺的朋友，他跟我說他要去遠行、再也不回來了，問他發生什麼事也不願意說，只告訴我沒什麼好講的。

多虧他有提到另一位朋友，我就試著找那位朋友去關心他，好險後來警報解除；雖然這位朋友一口氣更換所有的聯絡方式，可是他有再用電話跟我說沒事了，我就祝福他一切順利，希望不會再接到他求助的來電。」

只要想學，永遠都不嫌晚

對於參與志工服務，美吟進一步表示：「除了接聽電話聽到來自四面八方朋友的分享外，培訓課程內容也讓我得到豐富的收穫與成長。」

而這份陪伴的工作也讓她更加懂得抗壓，不輕易被他人的負面情緒綁架，她說：「受訓的時候老師不會刻意說太多，都是讓妳在實際過程中自己體會。要學會立下界線、也學著對危機做出適當的判斷，這樣服務才能夠長長久久。」

幼時家貧，除了讓美吟無法即早接受眼睛手術外，也讓她因此自小失學。長大後靠著個人的努力，美吟先是幫自己重見光明，又過了段時間，更有餘裕後她開始積極學習、廣泛參與各種課程，以補足自己沒有正式受教育的遺憾。

美吟介紹：「現在每週五到週一之間，算是我的自由休閒時間，然後我週二參加唱歌班，週三是手機和電腦課程，週四學烏克麗麗和口琴。前陣子我還有在跳國標舞，但因為舊傷復發的關係，目前先暫停一下。」

不停止的跨步向前

「以前我還參加讀書會，兩個禮拜就讀一本書。其中我特別喜歡近代史的相關內容，像是中國清朝的歷史，講到國家的政治、經濟和文化。

另外，人物傳記類的我覺得也很有興趣，還有健康相關的就是偶爾瞭解一下。」

「平常在家有空的話，我有聽廣播的習慣。除了聽新聞瞭解最近發生的事情之外，我比較喜歡知識性的內容，像是講理財、創業或是身體

136

保健的。」美吟謙稱從小沒唸過書，所以現在很渴望能多懂一些，對她來說各樣的資訊與才藝，都是她與社會接軌的重要途徑。

「我想，我算是個不願意服輸、不輕易和逆境妥協的人，這樣的個性也幫自己爭取到很多的機會。」美吟認為生命的道路僅有兩個選項，一是停下來踱步不前，二是邁開大步勇敢向前走。她表示自己會持續擔任〈聽你說〉專線的服務志工，這讓她有持續進步的動力，「接電話就是一直要和人應對，我覺得這需要很多的知識和資訊才能辦得到。總不能一直和對方雞同鴨講，所以我還是會不斷從各種管道多元學習。」

「當然，我也希望自己能健健康康的，強壯的身體才是繼續往前走最重要的本錢！」

議 題 視 角

　　先天的視力限制，很多時候小事也變成了大困難，即便有再好的能力，遇上需要眼力的事情仍需依賴他人的協助，這樣的挑戰是看得見的你我很容易忽略的問題。希望我們友善看待盲朋友的不方便，適時的伸出援手，這樣的善意將成為盲朋友的眼睛，支持盲朋友發揮能力、融入社會，自信自在的生活。

重拾不盲之心

——視障獨居長者郭欽造的故事

「……無情的天涯，你這樣狠心，奪去我靈魂之光。……每逢夜靜時，總抱著吉他，坐在柏樹下，海上的潮聲，陣陣的漂來，可是再也看不見……雖然如今，人已去，目已盲，……不管今後的歲月怎樣，讓我永遠懷著我這顆不盲的心。」唱上癮了，郭欽造輪番彈唱一首又一首自創歌曲。

墨鏡背後的雙眼雖然看不見，但那些曾有的美好卻深深印在腦海中，伴隨外界善意的關心和幫助，郭欽造停滯的生命再次滾動，每個明天都會比今天更好。

幽暗中停滯的生命

略為窄小、幽暗且老舊的空間裡，郭欽造帶著墨鏡在矮凳上坐著。

腳邊另一個板凳上放了壓平的紙箱，上面還擺了把帶有幾處鐵鏽的刀，紙箱和刀都濕濕的，他剛剛自己料理完午餐，吃飽了就在房間內安靜等待時間過去。

高齡七十四歲、全盲的郭伯伯獨居在一處公寓套房中。多數日子他就是每天安靜聆聽收音機，一天一天、一月一月、一年一年，時間就在收音機的節目播報中悄然飛逝。自己一個人慣了，郭伯伯說：「一個人卡快活啦！」

長時間待在家，郭伯伯和親人斷了聯繫，也沒有朋友或任何的社會

基金會社工集結資源幫郭欽造安裝扶手，家中行動不再如此辛苦吃力。

支持；伴隨視力障礙與日漸老邁的身軀，居家清潔的維護、身體疾病的醫治，都成為必須面對和解決的問題。

首先是環境，雖然看不到，但灰塵與髒污仍是日積月累的疊出一道厚厚的黑牆；常年無力整理的雜物，除了讓行走跌跌撞撞外，也淪為蟑螂和鼠輩的遊戲間。蟑螂橫行、大量的老鼠糞便，甚至是老鼠的屍體，都讓公寓變成越來越不

適合長輩居住的地方。

郭欽造細數自己的病痛，則說：「我身體不好，每個月要看五種病！排便困難要看腸胃科；不好睡、還有憂鬱症要到精神科報到；攝護腺肥大則是要看泌尿科；老了，退化性關節炎要看骨科；前陣子開始右耳聽不到了，就再多看耳鼻喉科。」

輝煌的流金歲月

對照目前的足不出戶與老邁，郭伯伯曾在年輕時有過一段輝煌的歲月。他生於新北市貢寮區澳底漁村一帶，從父親開始，家中以漁業為生。十來歲就跟堂兄們一起上船捕魚的他，曾在十八歲臨危受命的擔任船長一職。說到這段，郭伯伯的表情突然多了層光彩⋯「在漁業界十八歲就要當船長幾乎是不可能的！也許很多人有那樣的能力，但在機會上總是

輪不到年輕人。那艘船原本是我堂兄當船長，可是他突然盲腸炎住院，老爸就問我敢接嗎？我說好啊，為什麼不敢！掌舵後的第三天，我就帶大家捕到三千多斤鰹魚，好好賺了一筆。」

二十歲時，因著收到兵役通知，郭欽造便下船入伍服役。只有小學畢業的他，靠著勤快機敏受連長看重，推薦他到陸軍軍官學校工兵班受訓。

他說：「當時工兵學校一班六十個人，四十人高中或初中畢業，二十人小學畢業，我畢業的時候是十六名，很多學歷比我高的人都輸我！」

「以前軍人都要認同五大價值，分別是『主義』、『領袖』、『國家』、『責任』、『榮譽』，我還要再說一個跟責任與榮譽有關的故事。」

郭欽造提到，當時在台中豐原鐮村里一帶當兵，連上派他與其他五人到高雄集訓，原先帶隊的副班長因故無法繼續任務，領隊的責任就交

派到郭欽造身上。「那時候隊伍才剛離開鐮村裡兩個公車站牌遠，我就先回營區報告，然後還申請了麵粉、花生油和旅費，我們一群人就靠著這些物資與金錢，沒有挨餓受凍下順利抵達高雄。完成受訓任務後，我再把所有弟兄帶回營上。帶隊本來不是我的責任的，但我很榮幸，能夠圓滿地完成這個任務。」

轉彎總在意料之外

退伍後，郭欽造敏銳的觀察到南投一帶應該有生意可做，「因為南投四週都不靠海，我就想到在這邊賣魚乾應該是可行的。我先回澳底老家大量收購魚乾，不過第一次運氣不好，魚乾生產太久，到了南投時都已經長蟲生蒼蠅了，只好整批丟掉。」他不死心的再運了第二次，同樣沒能躲過魚乾長蟲的危機，眼看已經賠了幾千元，郭欽造無奈地打消開店做生意的念頭。

創業不成，郭欽造只好回到老家重新登船捕魚。那年他二十四歲，擅長鏢旗魚和捕鯊魚，便和另一位四十多歲的漁夫合夥，由前輩擔任船長，郭欽造擔任副船長一起出海打拼。「沒想到啊，重新捕魚不久，就因為操作失誤導致眼睛受傷，只能下船進行治療。」

治療眼睛的過程耗費數年時間，也花用了數不盡的金錢，郭欽造回憶：「最後一個月的治療是在台大做的，醫師勸我說不要再花錢了，趕快去找一條生路吧！我也感覺到眼睛再怎麼治也不會好了，那時候還有剩〇‧〇四的視力，年輕嘛，還得過一輩子，出院後我就先到一間吉他研究社學了半年，然後就到台灣盲人重建院工商班受訓。」

工商班結訓後，郭欽造到了當時最好的東元家電工廠工作，「當時我的能力很好，一個人可以做兩人的工作，考績也都是拿最好的，除了本薪外還有獎金可拿。」

然而當時負責管理郭欽造的主管並不希望團隊中有盲人的存在，屢屢刁難、給予最劣等的考績。「我跟他說，因為我還需要這份工作，所以再苦我都可以忍，不要想把我趕走。如果我不想做了，誰都沒辦法成功留住我！」為了幫助弟弟完成學業，郭欽造在東元持續工作了八年，等到弟弟的學業完成後，郭欽造瀟灑的在離職原因表示：「力爭而不能得則退。」不接受慰留、毅然從工作退休，回到家中養老。

找到前進的動力

「家裡味道比較重，我都長時間待在陽台那邊，空氣比較好。」郭伯伯已經獨居三十年了，雖然無力改善居家環境，總還是找到方法勉強應付及忍受環境清潔問題，但是各式各樣的病痛難忍，因此申請雙連視障關懷基金會的臨托服務，讓服務員協助他固定到醫院就醫。

社工家訪發現郭伯伯獨居的處境堪慮，立即啟動視障獨居老人關懷服務，著手改善居住安全及環境清潔的問題。第一次安排清潔公司到府協助大掃除後，他開心的說：「現在家裡面的空氣，變得好多了！」

重新與人接觸，也讓郭伯伯的生命有所變化，除了喜愛和定期拜訪的社工聊天，他也學習在有限的體力下維持環境整潔。說話時，他會側身拿出一項打掃工具，邊示範邊笑著說：「這是我買的魔術掃把，只要拿著在地上推，垃圾就可以被吸進去，你看看，我的地板是不是還維持得很乾淨！」此外，大掃除時找到的一把壞掉的舊吉他，也讓郭伯伯與曾經的黃金歲月連結。

基金會社工知道郭伯伯曾經學過吉他後，便為他另外募了一把二手樂器，好讓他在家的日子除了坐著聽收音機，也能夠自己彈彈唱唱。

彈奏吉他，哼哼唱唱，郭伯伯告訴我們他的那顆「不盲的心」。

重拾那顆不盲的心

拿起吉他，撥了撥弦，

郭伯伯回憶昔時，曾有一段時間他夢想成為專業的作詞作曲人，「我大概陸續作了十首歌，但我有慢性支氣管炎，一直彈琴唱歌讓我需要不斷的到診所打針吃藥，幾次下來，我就覺得這樣不行，只好放棄。」

再撥了撥弦，他清清喉嚨

148

說：「當時我作過一首歌叫做〈不盲的心〉，我來唱給你聽。」

有時輕聲呢喃著歌詞，有時斷斷續續地找尋旋律，懷舊曲風襯著沙啞歌聲在室內迴盪著：「……無情的天涯，你這樣狠心，奪去我靈魂之光。……每逢夜靜時，總抱著吉他，坐在柏樹下，海上的潮聲，陣陣的漂來，可是再也看不見……雖然如今，人已去，目已盲，……不管今後的歲月怎樣，讓我永遠懷著我這顆不盲的心。」唱上癮了，郭伯伯輪番彈唱一首又一首自創歌曲。

墨鏡背後的雙眼雖然看不見，但那些曾有的美好卻深深印在腦海中，伴隨外界善意的關心和幫助，郭伯伯停滯的生命再次滾動，每個明天都會比今天更好。

重新打開心內的門窗

——視障獨居長者鄧超球的故事

雙連視障關懷基金會的關心，讓七十歲的鄧超球的生活中多了許多笑容。以往除了工作地點之外，幾乎哪兒也不去的鄧伯伯，開始願意和外界接觸，不僅報名了基金會舉辦的「二手 iPhone 助盲計劃」，學習使用 iPhone 的盲用功能外，也參加了基金會在二○一七年年底舉辦的感恩音樂會，還上台見證分享。

曾經一切從簡的日子

現齡七十歲的鄧超球在台北市中山區的套房，已經獨自居住了十五年之久。回憶過往，他笑笑地說：「我的生活很簡單，吃、住就是節省

不亂花，平常有工作的話盡量去做，多出來的錢就存到銀行。積少成多嘛！趁SARS那年房子便宜的時候，存款加上舊制的勞保退休金湊一湊買了自己的房子。前屋主在賣的時候，也有算我便宜一點啦！」

對照現下的侃侃而談，在雙連視障關懷基金會的社工開始關心鄧伯伯之前，他過著非常孤單、簡樸的日子。

因為全盲，鄧伯伯沒辦法察覺到住處靠近浴室的牆壁早已因濕氣產生壁癌，壁癌牆面上張貼的壁紙也因此破損剝落，紙屑與粉塵就落到緊挨著牆面擺放的床上，日積月累地影響他的健康。

鄧伯伯很早就出社會工作了。一輩子以按摩為生的他，出生於高雄市前金區，因著希望有較好的收入，一路從高雄輾轉到台中，再從台中

151

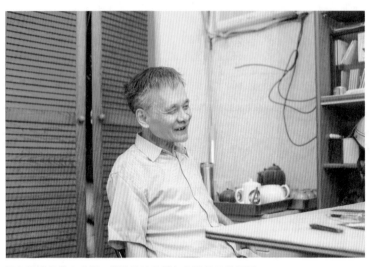

關心與愛能帶來改變，鄧伯伯笑著說起自己的工作經歷。

到台北定居了下來。

有關搬到台北的原因，鄧伯伯多說了一些，他表示：「來台北工作的同時，也曾經和外籍配偶有過一段姻緣，可惜時間不長久就是了。沒辦法，不是每件事情都能如願。」

規律的工作與生活

鄧伯伯將禮拜天到禮拜五的時間訂為工作日，每週只休週

六一天。提及工作，他進一步分享：「我現在是在長安西路那邊的按摩站工作。最早的話是在傳統按摩院做了二十六年。按摩院結束後也去過雙連的長庚、馬偕按摩小站，還有像士林夜市、饒河夜市、中山地下街、南京西路，去過很多地方啊。」

「不過說真的，我最喜歡也最懷念以前傳統按摩院的工作環境，那時候都還會去飯店幫客人按摩啊，但現在這個已經不流行了。」

談到長年替客人按摩服務，問鄧伯伯有什麼心得或是撇步可以分享？

對此，他則延續了原有的木訥性格，想了想之後說：「沒有耶，我很少跟客人聊天的。就是聽他說哪邊不舒服需要服務的，然後專心把按摩工作做好。」

工作日多、工時也長的鄧伯伯，總是搭復康巴士往返工作地點與住家之間，若是無法順利排到復康巴士，他則會改叫計程車來作為自己的交通工具。

平日他的生活圈就是獨來獨往地往返於按摩工作站與住家之間。白天從家裡出發去工作，晚上再從工作地點回家。若回家後還有些時間，則會不發一語、靜靜聽著收音機的播報。

與社工建立關係、逐漸改變

雙連視障關懷基金會自二〇一七年年初開始，獨老社工定期拜訪鄧伯伯。最初社工踏進鄧伯伯的家，發覺壁紙剝落產生紙屑與粉塵的問題亟待解決，也看到浴室內馬桶和浴缸長久累積了陳年污漬，居住安全及

在基金會舉辦的感恩音樂會上台做見證，讓人看到煥然一新的鄧伯伯（攝影／雙連視障關懷基金會）。

環境都需要清理，就開始和鄧伯伯溝通居家大掃除及更換壁紙的提議。

面對突如其來的改變，鄧伯伯一開始接連說著：「那個沒有關係、沒有關係。」面對鄧伯伯的婉拒，社工只能先幫忙申請居家服務，讓居服員一週一次前去協助清潔，至少可以定期把床上的粉塵擦拭乾淨。

雖然不忍鄧伯伯的居住環境無法及時改善，社工仍日復一日

的提醒鄧伯伯環境安全與起居健康的問題。

持續的關心，慢慢的起了滴水穿石的作用。有一天鄧伯伯主動和社工表明更換壁紙的意願，接著就在社工的奔走下，順利找到願意前來少量施作的廠商，並且給予視障獨居長者特別的優惠。

在更換壁紙的那天，鄧伯伯的床被搬開。因壁癌而產生的壁紙屑與粉塵被徹底打掃乾淨，份量足足有一個畚斗那麼多，清潔後再重新貼上新的壁紙。雖然眼睛無法看見，但在完工的時候，鄧伯伯坐在乾淨漂亮的牆邊，愉悅的笑了。

打開心內的門窗

基金會的關心，為鄧伯伯的生命打開了一道門窗，提到社工他興高

采烈的說：「社工小姐人很好啊，都定期會來家裡看我、還幫我換壁紙。

而且她有帶過自己做的麵包來給我，巧克力口味的，我覺得不錯，很好

吃！真謝謝她！」

除了開始露出笑容，鄧伯伯的另一個改變則是願意學習簡單的打掃，

例如當社工提醒他床單很髒、需要清洗之後，他趁著天氣好的日子，自

己動手將床單拆下洗好，待晾乾後再自己裝回去。

更重要的另一個改變則是，以往除了工作地點之外幾乎哪兒也不

去的鄧伯伯，開始願意和外界接觸，不僅報名了基金會舉辦的「二手

iPhone 助盲計劃」，學習使用 iPhone 的盲用功能外，也參加了基金會在

二〇一七年年底舉辦的感恩音樂會，還上台做了見證分享。

學會操作 iPhone，打開鄧伯伯對外聯繫的管道，他提到：「雖然不是說完全都會用，可是至少可以聽氣象、打電話，和朋友用 Line 來聯絡。」

「我在 Line 裡面加了很多人喔，大家都會用這個彼此來聯絡或問候，每天都有很多訊息在傳來傳去。有手機之後方便很多啊，像是出門前聽一下氣象，就可以知道今天幾度、會不會下雨啊。」

目前鄧伯伯在空閒之餘仍然喜歡聽收音機，心境轉變後，除了聽新聞播報，他也喜歡聽有關健康方面的資訊，「就多少聽一點，也當作一種消遣啦。」

「以前同事有稍微教我怎麼用電腦，所以我也有用電腦聽歌。我喜

歡像是文夏、紀露霞、文英這些人唱的歌，都是老歌星啦；還有鳳飛飛、鄧麗君也很不錯。另外我偶爾會放古典樂，像是莫札特、貝多芬啊。總之我覺得聽音樂很好，聽了之後會讓人覺得身心舒暢。」

不斷的改變，人生得以翻轉

鄧伯伯居住安全與環境衛生的問題解決之後，社工定期訪視關懷鄧伯伯的健康，每三個月請臨托服務員帶鄧伯伯到醫院就診，定期追蹤高血壓的問題。

「年紀大了，血壓比較高啦，就是要定期回去看醫生和拿藥。然後我現在還有自己買營養品來泡喔，也有在吃健康食品，有在注意自己的身體狀況。」當鄧伯伯感受到外界的善意與幫助，連帶的也讓他開始願

意照顧自己的健康。

話鋒一轉，他更是笑瞇瞇的說著：「不要看我目前已經七十歲啦，你看我的頭髮沒有很白，都還是黑的？這個是天然的喔，沒有染過。」

從過去的簡單，到現在有人關心、有手機方便對外聯繫與查找資訊，鄧伯伯很滿足的說：「大家都對我很好啊。像是工作上其實老闆彎照顧我們的，同事也願意跟我分享按摩技術，還有就是基金會的幫忙。這個年紀了，也沒太多想強求的，就身體保持健康，每天心情都很快樂，這樣就好囉。」

服務視角

　　視障獨居老人照顧自己十分困難，生活中的困境比起一般獨居老人高出許多，失足跌倒、吃錯藥、環境衛生等，嚴重危及視障獨居老人的健康及安全。

　　本會提供專業社工服務，陪伴及提供最佳處遇計劃，連結專業清潔公司協助清潔打掃及除蟲害，或增添設施設備，改善視障獨居老人環境安全，及協助視障爺爺奶奶適應生活自理，維持生活品質。陪伴鼓勵長輩參加本會舉辦的體適能、盲用手機課程、主題講座及活動等。視障爺爺奶奶有伴互動，說笑聊天，開心吃一餐；有了陪伴，也激發視障獨居老人生命力。

是志工也是新手爸爸，
少了視力卻一樣精采

在忙碌的生活之餘，陳傑閔抱持對於志工服務的熱情，他認為：「重點是自己有想要付出的信念，有這個心應該就能找到時間參加。志工服務可以是對自我生命的加分，反過來說，若是安排不當就成了扣分的因素了；我不會預期說絕對沒問題，但就是讓工作、生活與志工服務三者達到平衡就好。」

「視障人士自己都看不見、需要別人幫忙了，有可能反過來去幫助

162

照顧他人嗎？」

針對這個疑問，雙連視障關懷基金會相信「充權」（Empowerment）的重要性。為此組成「雙連視障志工服務團」，出隊前往療養院或老人服務中心，關懷年邁的阿公阿嬤們。藉由陪伴或按摩，讓盲朋友明白自己的能力，一點也不比一般人遜色。

找到自己的人生道路

目前三十多歲，已在台北市中正高中服務九年多的陳傑閔，也是雙連視障關懷基金會視障志工團的一員。他出生時就伴隨先天性青光眼的疾病，小學時期尚能勉強看到模糊的世界，到了國中視力才退化到全盲。

然而對傑閔來說，問題發生後能做的就是嘗試找到解決方案；少了視覺

雖然真的有不方便之處，家人也因而感受到極大的壓力，但他依舊堅持為自己找到一片天空。高中時便離開家鄉台南，隻身前往台中啟明學校就讀。大學考取彰化師範大學國文系，畢業後完成實習，通過公務員特考後，分發擔任高中行政職員的工作。

「現在的工作內容主要是監考、藝文競賽的辦理，若是有些能夠自由發揮的業務，我也還蠻樂意參與的。」傑閔表示，對於特別需要視力的登記分數、填寫、佈置、或設計等項目他確實需要他人協助，然而他很願意在自己可以的項目上盡力做到最好。例如他曾研究過校內的廣播系統與網路報名系統，在上級主管的同意下找廠商將廣播的類比線改為數位線，這讓廣播系統可以有更多元的使用。他也建議建置網路報名系統，省去人工報名時管理與檢閱資料的麻煩，讓工作變得更有效率。

此外，傑閔也表示：「藝文競賽的部分，有時候我還會帶學生到校外比賽，因為競賽多是在台北市機關學校舉行，搭乘捷運或公車都還算方便。我都開玩笑說，學生不會不見，是我比較可能把自己弄丟了。還有，若是國文科的競賽培訓，我也能和訓練老師對談，畢竟這是我大學本科學到的專業。」

學習以服務對象為首要

說起參與視障志工團的歷程，傑閔提到：「我差不多是從二○一五年左右加入的，平常除了工作之外，幾年下來歷經結婚、老婆懷孕、女兒出生的過程。說真的，時間安排上越來越緊湊，但還是盡可能地找時間出隊，這兩年應該還是跟過四、五次的出隊吧，到了萬華、松山、內湖等區的老人中心服務。」

「你我也都會老，就趁還年輕的時候多服務一些長輩。藉著實際參與走訪，會發覺平常我們可能認為『老番顛』或是覺得『脾氣很盧』的爺爺奶奶，其實也都有可愛的一面，他們也需要別人陪伴。」

傑閔在志工團當中，會藉由按摩或是拿吉他自彈自唱來服務長輩。

他笑著說起一件印象深刻的事：「那時我們到了一間松山區的日照中心，幫老人家按摩。我遇到的是一位失智症大哥，按摩過程中他的身體不斷怪異的扭動，這讓我有點緊張和煩躁，不知道發生什麼問題，只想要趕快結束。沒想到在按摩完畢後，他突然跳了起來，用超大的音量很開心的跟我說謝謝，這讓我聽到臉都紅了。現在想想也很感謝他，給了我那次的服務機會，我相信能相遇就是一種緣份。」

傑閔接著說：「如果是要唱歌給長輩聽，我就會盡量準備他們可能

166

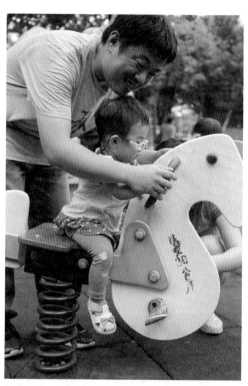

傑閔期待，能專注陪伴寶貝女兒平安健康的長大。

有聽過的老歌。雖然這不是我平常會聽的音樂類型，但我覺得既然要做志願服務，就是要調整自己的習慣和心態，以被服務的人為主，久而久之就能找到一套適合的模式。對我來說，這也是種很好的學習經歷。」

為了配合照護單位長輩們的作息時間，基金會志工團出隊時間多在平日，然而只要工作許可，傑閔仍願意向單位告假前往參與。他再一次的提到：「服務的時間當然是要配合長輩，工作或生活上其他的事情就

調配一下，畢竟在服務的過程中，志工扮演的角色是配角而已，我覺得不要為了個人的狀況，影響整體活動的進行。」

專注陪伴女兒成長

新手爸爸是傑閔近年獲得的新身分，寶貝女兒球球才一歲左右，是個可愛活潑的孩子。不過球球也有視力障礙，患有先天性小眼症，若不及早治療，除了影響外觀，還可能會造成永久性的弱視或失明。

提到女兒，傑閔帶著微笑又有點心疼的說：「這算是一種罕見疾病吧，雖然弱視的孩子不少，但小眼症的就沒那麼多了。當初也很擔心能不能找到有足夠經驗的醫師來幫忙治療，看球球那麼小就要開始戴眼鏡，知道她會覺得很不舒服也很辛苦。」

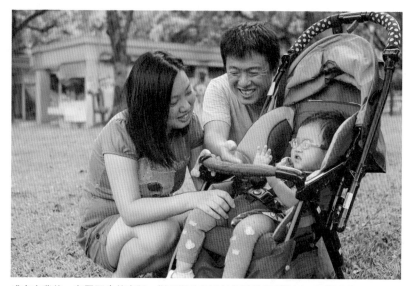

成家立業後，有了更多的責任，傑閔期待自己仍能妥善規劃生活，不斷成長。

小眼症幼童在一歲半的時候是治療黃金期，透過手術可以改善患者的眼睛功能。為此，傑閔夫婦在討論後決定趁早讓女兒動手術。「之前還沒有完全確診的時候還有點僥倖之心，認為說不定是別的問題。

但後來看到球球一直想探索世界，可是發現她真的看不清楚，這讓我和太太都蠻難過的，就決定一步一步進行該做的治療，還是希望她可以和一般孩子一樣健康成長。」

在過去，傑閔一直認為問題發生後解決、從做中學就可以了。但孩子出生、成為爸爸之後他發覺，面對小朋友他有著完全不同的責任，「我覺得這個剛誕生的新生命，我有義務要全心全意地陪伴照顧她。球球是我的孩子，我沒有條件也沒有理由逃避這個義務，我得好好的伴她長大。」

展望未來、持續前進

談及未來，傑閔認為自己邊做邊試的空間變小了，「生活規劃主要分兩個方面，一是看小孩子的生活需求，看她的狀況會不會需要父母離她很近，還有也要考量到什麼是適合她長大的環境，包括托育、就學、活動等等，都在我們要評估的範圍。另一個部分就是自己的生涯規劃，有機會的話去其他中央部會看看，我想也是很不錯的人生歷練。」

而在忙碌生活之餘，傑閔也抱持對於志工服務的熱情，他認為：「重點是自己還有想要付出的信念吧，有這個心應該就能找到時間參加。志工服務可以是對自我生命的加分，反過來說，若是安排不當就成了扣分的因素了；我不會預期說絕對沒問題，但就是讓工作、生活與志工服務三者達到平衡就好。」

他也期待，不論是服務人的志工，或是被服務的對象，都能在過程中感受到幸福，樂見越來越多人投入參與、讓服務的能量得以不斷擴大。

服 務 視 角

　　「平常受幫助的人，其實也有能力幫助他人！」在生活安定之餘，所有人都期待自己有價值、能被他人需要。相信盲朋友自助助人的能力，本會籌組視障志工團，號召有意參與服務的盲朋友，用音樂和按摩陪伴安養與日照中心的長輩們哼哼唱唱、閒話家常，教長輩們平日可以舒展健身的動作，與長輩間的孺慕之情，也溫暖撫慰了視障志工離家在外打拼的思鄉心情。

將自己當作平常人，樂在工作與生活

——亞發義・達邦的故事

「寶物放錯了地方，便成了廢物！」這句話為亞發義・達邦帶來啟發，讓他相信，只要自己積極的持續參與活動，就能不斷的從中學到很多東西。

說話的同時，他面帶笑容，堅定的說：「保持樂觀、勇於參與，不要先預設自己會失去什麼，而是知道自己一定能得到很多很多！」

從容不迫、細說從頭

五十多歲的亞發義·達邦背著斜背包輕快從遠處走來，行走時不需要手杖也毋須他人協助，乍看之下幾乎不會發覺他也是視障朋友。

生於嘉義阿里山鄉，亞發義·達邦具有鄒族的血統，認識他的人都暱稱他為「阿里山大哥」。他說：「其實我右眼完全看不到，左眼就只能看到大概的圖像，例如我現在可以看到有個人站在這裡，但我沒辦法看見他的五官以及臉部表情。」

視力的喪失，有時源自於先天的缺陷，有時則是意外所導致，除此之外，公共衛生的危機也可能是致病的原因。阿里山大哥提到：「台灣有幾個疾病流行的時代，像是一九五六年到一九六一年之間流行小兒麻

174

痺，一九六二年到一九六六年之間流行的是腦膜炎。」

「我是一九六二年出生的，就剛好趕上流行。我三歲的時候肺部發炎，當時沒有抗生素，控制不住後來就變成細菌性腦膜炎，高燒不退對神經帶來破壞。腦神經有十二對，主要被破壞的是視神經的右邊，而左邊則是稍有影響；聽神經也有點受攻擊，所以坦白說右耳的聽力也不太好。」極有條理的敘述自己面對的問題，亞發義·達邦從容不迫的態度，讓人覺得他一點也不因視障感到自卑。

接納中快樂成長

目前任職於雙連視障關懷基金會台北市政府珍愛按摩小站，亞發義·達邦擔任按摩師傅已經有數十年的時間，不論到哪，他總是能與眾人熱

絡的交談，為場合帶來活力與歡笑，原以為這樣的特質是因為原住民樂觀的天性，然而聽到這樣的刻板印象，他略略停下來，認真的說：「一般人認為原住民都很樂觀那是一種說法，但我覺得最主要是家人沒有把我當看不見的人來養育。我爸爸是警察，小時候只要有客人來家裡，我還是要幫客人倒茶、端端正正的把杯子放好在桌上，接著和客人九十度鞠躬打招呼，這些事情都做完後，我才可以離開。」

「還有，生活上我也一直和眼明的人接觸。國小、國中的時候都念普通學校，同學也都沒有把我當盲人，我還是參加籃球隊、跟大家一起跑接力。小學四年級到六年級我甚至還打棒球，不過三年下來我只打到一顆球啦，但那顆剛剛好是全壘打！」

學校生活外，阿里山大哥在家鄉也如其他孩子般，徜徉在大自然的

懷抱之中。跟著大家四處去探險、拿彈弓打獵，各種以為對盲朋友來說會有點困難或危險的事情他都做遍了，當沒有人因著他特殊的視力狀況而排擠或限制時，他自然也對視障問題不以為意，「從小的環境就不會讓我把內心封鎖，大家都快快樂樂的，我也快快樂樂的，自然而然就會很樂觀。」

開心生活樂在工作

樂觀的個性也延續到工作之上，亞發義・達邦接著表示：「來來來，我跟你說：『每天心情放輕鬆，快樂去做工！』」因為我要面對的都是帶著疲勞的對象，如果自己沒有先放輕鬆的話，怎麼幫人找到輕鬆呢。所以不管前一天累不累，隔天我都會讓自己帶著好心情去面對客人，這樣幫客人按的時候才順、才有靈感！」

善於和客人互動，亞發義‧達邦總是邊按摩邊與客人天南地北的無話不談。

笑容親切的對待客戶，自然也容易讓人在按摩時把話匣子打開。亞發義‧達邦提到，對他來說每位客人都像是一本書，每個人都有不同的故事和知識可以和人講述。其中他最喜愛與帶團的導遊聊天，因為能從他們口中知道各國不同的事情，他說：「我聽導遊講過希臘、法國、瑞士、中國等地方的故事，聽他們分享好像我也去過那些地方一樣！」

有時亞發義‧達邦也現學現

賣，把自己聽到的再講給其他客人聽，當這些客人發覺他所言不假時，主僱之間的關係也就更加融洽。

「有一次我就和一對老夫妻說，他們之後準備去希臘，需不需要我先幫忙簡報一下。他們說好，我就告訴他們：『原則上希臘很漂亮啦，但用『碧海藍天、斷垣殘壁』這八個字先作結論，你們到時候一定會站在一根柱子前，聽導遊講特洛伊戰爭的歷史給你聽，戰爭前那邊本來是一座神廟，只是最後都被打壞了，只剩一根柱子。』」

待這對夫妻從希臘返台之後，倆人紛紛向亞發義・達邦表示：「你說的都是真的欸，就是『碧海藍天，斷垣殘壁』。」語畢三個人相當有默契的相視而笑。

放輕鬆的生活哲學

目前亞發義‧達邦服務的多半是老客戶，和客人相處的時間一久，也很容易變成會聯繫的好朋友。談到面對客戶的哲學，他說：「按摩的功夫不會是排在第一，最重要的應該是對客戶的禮貌，然後要學會經營關係。如果我不會聊天，每次來都只是生硬的講說『頭痛』、『脖子痛』、『身體的功能不好喔』，這些話任誰聽久了都煩，我會先從生活或天氣開始，接著才切入他們想解決的身體問題，我也會記住他們按摩後的感受，以及他們曾經提到的細節，之後不但不用重複問，已讓人覺得你有用心在他們身上。」

工作之餘，亞發義‧達邦提到：「如果早早就下班的話，我最喜歡去路邊攤待著，點一份黑白切慢慢吃，沒有什麼事情要趕著做的，感覺

閃閃發光的黑暗世界

認真工作也認真生活，亞發義・達邦樂於學習也樂於參與各種活動。

很棒、很自在！」

除了享受銅板美食外，亞發義・達邦也喜歡聽書探索世界，他活靈活現的介紹：「現在有開發一種聽書機啊，大小差不多跟菸盒一樣大。看你放的記憶卡容量大小，如果用到32Ｇ又只放純文字的話，等於把一座小型圖書館帶著走，裡面什麼內容都有，我特別喜歡歷史、人物傳記、旅遊資訊與美食報導。」

說到這，亞發義‧達邦順口分享了一個讓他印象深刻的故事，提到德國鐵血宰相俾斯麥的事蹟。當俾斯麥還是高中生的時候有一位同學掉到深井裡爬不出來，為了激發同學的潛力，俾斯麥拿了把手槍往井底同學的方向指去，在極度恐懼的情況下，這位同學嚇得一溜煙從井裡爬出來。「呵呵，這個故事就讓我覺得很有趣、很生動啊，不像其他的英雄故事，比較落入俗套。」

放對位置的寶物

緊湊踏實的生活中，亞發義‧達邦也熱衷參與雙連視障關懷基金會舉辦的各種講座、在職進修以及視障志工團等多元的活動。他認為在職訓練是提供自己「老幹接新枝」的機會，上課可以增加新的按摩觀念與做法，這些都是很難得學到的。

對於志工團的服務，他則說：「我們就到日托中心幫老人家按摩。

我記得最年長的長輩已經九十五歲了，可是他的身體還很硬朗，不但眼睛明亮、耳朵也聽得很清楚。我就問他說：『伯伯，九十五歲還可以挺腰擴胸、聲音宏亮，有什麼秘訣？』那位伯伯告訴我，就睡飽一點，吃多樣化食物但適量進食，也要常常和別人聊天，參加社區活動。」

「伯伯的經驗讓我知道『活到老學到老』，人不知道自己什麼時候要走，就盡量過好每一天！」秉持這樣的精神，亞發義‧達邦參加許多基金會舉辦的講座，對他來說，平常聽書都是挑自己愛聽的，而講座則是讓自己偶爾接觸不同的知識，相信有備而來的講師能為他帶來一場精采的盛宴。

亞發義‧達邦又舉了個例子，他記得在二〇一七年下半年曾聽一位

盲人諮商師的分享。「寶物放錯了地方，便成了廢物！」這句話為人帶來啟發，讓他相信，只要自己積極的持續參與活動，就能不斷的從中學到很多東西。

說話的同時，阿里山大哥帶著滿臉的笑容，堅定的說：「保持樂觀、勇於參與，不要先預設自己會失去什麼，而是知道自己一定能得到很多很多！」

議 題 視 角

　　跳脫傳統上對於盲朋友的認識，不只侷限在按摩、按摩師傅這樣的生活與角色。本會提供多樣化的社會參與及文化休閒課程，包括生活講座、律動、烘焙體驗等活動，只要願意參加，每位盲朋友的生活都能過得多采多姿，超越視力障礙的限制。

第 二 部

因為愛，所以無礙
——盲朋友的好朋友

由盲人歌手蕭煌奇作詞作曲的〈你是我的眼〉中提到：「你是我的眼，帶我領略四季的變換；你是我的眼，帶我穿越擁擠的人潮；你是我的眼，帶我閱讀浩瀚的書海；因為你是我的眼，讓我看見這世界就在我眼前。」我們都可以成為盲朋友的好朋友，不管是成為盲朋友的眼睛，成為黑暗中的一道光，積極為視障爭取權益，或是引領盲朋友探索、聯繫世界，讓人看到生命被改變的可能性。

「因為被愛，所以有了愛人的能力。」相信只要更多人願意投入關懷視障工作，就會有更多盲朋友因此受益，盲朋友也從被幫助的人，轉變為幫助者，從過去的接受幫助，到現在願意投入、伸出雙手幫助他人，也對自己的能力充滿自信。

黑暗中的一道光，積極為視障爭取權益

——楊錦鐘自助助人的故事

「取之於人，用之於人是教育給我的影響。學校也讓我看見老師總是不厭其煩的教導，花費大量時間在學生身上。他們都用身教讓我看到，要先做給別人看，不只是要求別人。」抱持著回饋的心態，楊錦鐘開始身體力行投入維護視障權益的相關工作。

面對倡議工作的挫敗雖有些微不滿，但他總是揮揮手豁達的表示：「好事，不會平白從天上掉下來，很多需求的達成，都得是要用智慧溝通出來的。」

黑暗中活動自如

楊錦鐘先天視力異常，從幼時看不清楚，到長大後完全失明，如今擔任行政院政務顧問暨雙連視障關懷基金會常務董事，不只如同內建GPS導航科技般能夠精準辨識方位，還能輔以更為敏銳的感官，打理一切生活瑣事。

走進楊家，毫無灰塵的傢俱與家電隙縫，再再顯示主人用心打掃的痕跡。即便看不見，維持這樣清潔的環境一點也難不倒楊錦鐘。只見他坐在沙發上，彎腰貼近桌面邊示範邊說：「擦桌子我很會啦！看不到沒關係，我就貼著一邊用手摸一邊用抹布擦，擦到手摸過去完全沒有沙沙的感覺就可以了。」平時也最愛拿起麥克風唱起〈幸福送乎妳〉、〈淡水暮色〉，鄰居都說最好下樓來唱給大家聽，聽了他的歌聲總是很歡喜。

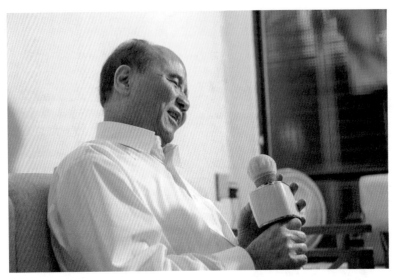

平常積極爭取盲朋友權益，空閒時就唱歌自娛，楊錦鐘的日常生活忙碌且充實。

語畢，楊錦鐘又往上一指：「現在年紀有一點了，沒以前那麼勤勞。我以前還會爬上梯子，然後就坐在梯頂，一樣慢慢摸、慢慢擦，把天花板上的大燈整個擦過一次。」

春風化雨生命更新

「我在一九四九年出生於台中市西屯區，小時候家裡面非常窮，一家八口只能擠在一個小房間，我常因為別人看不

起我家，或是嘲笑我看不見與對方起衝突。」

楊錦鐘出生那年，正逢國民政府遷台，台灣面臨空前的政治與經濟危機，在人民生活困難的年代，視障朋友的受教權自然受到完全的漠視。

因緣際會下，直到十六歲，楊錦鐘才有機會到位於台中市大雅區的惠明盲校念書，藉著教育與師長的關愛，他的品性與生命得到完全的翻轉。

在惠明，被譽為「永遠的校長媽媽」的陳淑靜女士帶給楊錦鐘極大的影響，學校教育除了讓他開始用「點字學習器」來學習識字，也在校長與其他老師的勸勉下，開始反思自己過往容易惹事、出口成「髒」的習性。「老師都跟我們說，罵人的用詞罵來罵去還不是都在罵自己家人，而且學校是基督教教育，那時我們也已經記住了很多聖經金句，就覺得對自己的行為很不好意思，就再也不罵人、不揍人了。」

惠明畢業後，楊錦鐘曾在潭子加工區的保勝光學股份有限公司當過兩年作業員，負責安裝攝影機零件。隨著需要負擔更多家中開銷，離職後前往眼科醫師陳五福博士創辦的羅東「慕光盲人重建中心」學習按摩技能，就學期間陳五福博士和其他師長的付出，同樣讓楊錦鐘感受到社會的溫暖，也更提醒自己，有朝一日要換自己成為付出的人。

投入維護視障權益的工作

一九七五年搬到台北，楊錦鐘也開始有了幫助盲朋友的機會。因著基督信仰的緣故，楊錦鐘的工作從挨家挨戶拜訪關懷盲朋友、帶他們到教會參與禮拜做起。當盲朋友進入教會，成為被關心注意的族群後，楊錦鐘進一步為大家做了經濟層面的考量，他想著畢竟每個人都有生活上的需要啊，因此，他也從盲人最常從事的按摩工作著手。

「取之於人，用之於人是教育給我的影響。學校也讓我看見老師總是不厭其煩的教導，花費大量時間在學生身上。他們都用身教讓我看到，要先做給別人看，不只是要求別人。」抱持著回饋的心態，他也開始身體力行的投入維護視障權益的相關工作。

「和別人建立關係，然後找機會表達訴求、完成目標是我的專長！」楊錦鐘說，最初他觀察到盲人就業權益的問題，工作不好找、收入不穩定或中斷，讓許多盲朋友面臨最直接的生計問題。他將這樣的困境與基金會的夥伴討論，認為本著基督信仰教導「要服事最小的」，決定要在困境中開創新局，自己為盲朋友創造工作機會，「雙連視障關懷基金會按摩小站」就在這滿腔熱血下逐步推動成立。

楊錦鐘從台北市社會局著手，先去拜訪認識的科長說明理念，再加

193

上當時擔任台北市社會局局長的陳菊也很關心視障議題，讓他把握機會建請社會局撥款，得以邀請盲朋友在公園免費為民眾按摩，再以車馬費的方式給予少許金錢補助。

隨著考量到露天環境悶熱，不僅對於需要付出大量體力的視障朋友會是個負擔，也會減低民眾參與意願，他開始爭取在台北市政府、台北火車站、各大醫院內設置按摩小站。例如長庚醫院體系，楊錦鐘從林口長庚開始，同樣先拜訪社服組社工，讓院方知道盲朋友的需要，在院方同意提供空間設置按摩小站後，更進一步邀請在院內商店街經營的老闆們前去體驗按摩服務，逐漸打開知名度。

能在醫院設置按摩據點只是楊錦鐘的初步計畫。先求有之後，他的另一個理想是希望「求好」，像是慈濟醫院按摩小站，原先設於地下

依靠聽覺，楊錦鐘認為是過馬路更可靠的方法。

室，再發現地點不好導致生意冷

清後，楊錦鐘便積極的和院方商

談，成功的將按摩小站遷到門診

區旁邊，生意自此大有改善。

在楊錦鐘的努力下，雙連視

障關懷基金會最多曾有十二個按

摩小站據點，服務遍及台北市政

府，以及雙北市各大醫院。

找尋安心行走的權利

二〇〇三年的夏天，在台北

市議員與相關社福團體的邀請下，時任中華民國按摩業職業工會全國聯合會理事長的楊錦鐘出席了一場「視障朋友的虎口生涯」記者會，那時楊錦鐘拿著麥克風說：「台北市政府很用心，為了視障朋友設置的很多觸動式有聲號誌。但號誌的故障率偏高，而且有沒有修都沒差，因為不實用。我都聽車流聲大小，以及聲音的方向來判斷要怎麼過馬路。」記者會後，楊錦鐘也實際前往仁愛路與光復南路的交叉口實地示範。有聲號誌是故障的，而且若是照著走，視障朋友還會走過單車道與機車待轉區，對於「行」的安全來說，十分缺乏保障。

過了四年，二〇一七年初，在雙連視障關懷基金會的安排下，楊錦鐘再度為相同的議題發聲：「多數號誌還是壞的，視障者要過馬路，同樣要靠自己用車流聲來判斷，或是依靠路人好心提醒。」除了號誌故障的問題待修復之外，楊錦鐘也搖頭：「安裝的位置同樣漏洞百出，有些

人人適用的無障礙環境

走在路上，楊錦鐘更直接感受到的不便，是人行道崎嶇不平，充滿電話亭、信箱、招牌等障礙，有時走著走著就撞到了，有時則是導盲磚引導盲人去撞樹。此外，路面高低落差，也讓搭車的身障朋友無法就近下車，停得太遠，找路的過程中又讓迷失方向的機率大大升高。回顧這些歷程，楊錦鐘嘆氣：「道路拉平的訴求我大力爭取過，曾經有點起色，但後來卻又都回到原點。」

目前也在台北市身心障礙者權益保障推動小組擔任委員的楊錦鐘，面對倡議工作的挫敗雖有些微不滿，但他總是揮揮手豁達的表示：「好

事，不會平白從天上掉下來，很多需求的達成，都得是要用智慧溝通出來的。」

「就像我曾經參與規劃台北捷運無障礙設施那樣，一開始大家把方法想得好複雜，但我從自己的需求出發，覺得只要先以簡要的方式先將身障者引導到服務中心，再由中心調派指揮、加上適時的觀念宣導，就能讓尋求幫助的人可以得到恰當服務。」當初眾人齊聲認為不可行的方案沿用至今，如何引導陪伴盲朋友搭車的宣傳影片，也持續在捷運列車上播放。

更進一步往前看，面對不同的障礙與需要，楊錦鐘也認同「通用設計」的概念，能讓所有人使用的設施，不僅考量到身障者與弱勢族群，也顧及一般民眾可能有的臨時需求。

閃閃發光的黑暗世界

說起夢想，楊錦鐘揚起笑容和自信的神情，佐以他過去豐厚的成績，

讓人看到無限的可能與希望。

議題視角

　　「因為被愛，所以有了愛人的能力。」透過楊錦鐘的例子，讓人看到生命被改變的可能性。從過去單純為自己打抱不平，到投入為盲朋友爭取權益的工作。除了對信念堅定不移，實踐的過程需要眾人的參與，政府與民間團體不同領域的支持，才能發揮影響力。

按摩小站
不可或缺的重要幫手

——管理員們盡心協助

按摩小站的服務時間長，眾多管理員也因而與按摩師相處的時間多過於家人，對他們來說，縱使個人能做的有限，但會盡可能的在上班時間中給按摩師最好的照顧。

在協助按摩師跨越障礙的同時，按摩小站的管理員也紛紛發覺，他們和按摩師是小站中不分彼此的共同體，如同管理員芝霞所說：「小站只有管理員或只有按摩師傅都不行，需要我們這兩種角色一起來經營小站，我們一起共同打拼、創造業績。」

提供管理員容易融入的環境

雙連視障關懷基金會於二〇〇五年創立了「按摩小站」，歷經十三年的耕耘，目前在雙北市共有十個據點，每年協助上百位按摩師排班，獲得穩定的工作機會與收入，為台灣非營利組織視障按摩的第一品牌。

而基金會在規劃「按摩小站」的運作時，除了每個小站至少有三位按摩師優先排班外，每個據點都還會搭配一至二位管理員協助按摩師進行各項工作。

各個小站的管理員多是透過勞動部多元就業開發方案媒合而來，以中高齡、二度就業的婦女居多。基金會黃昭蓉副執行長說明：「每個小站都有不同的特性，每個來應徵的管理員也都有不同的個人特質。基金會在安排的時候，會盡量讓管理員前去符合自己個性的小站，讓他們能

202

管理員們都是每個小站重要的協助者。

夠有輕鬆融入的感覺，不需要因此特別改變自己來適應小站文化。」

「像是慈濟醫院小站比較重視安靜，就請個性也是一板一眼、井井有條的秀英過去服務。而中興醫院小站是比較放鬆的氛圍，則讓相對活潑許多的芝霞前去幫忙。」

長期投入按摩小站

在基金會適情適性的安排下，各個按摩小站管理員多半能穩定任職。時間

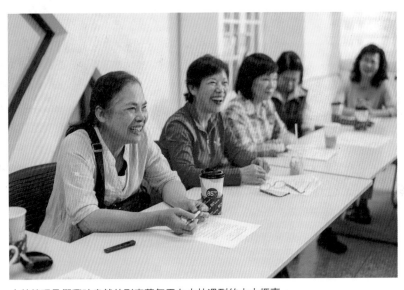

小站管理員們興味盎然的形容著每天在小站遇到的大小趣事。

最久的管理員已經服務十年了，年資五到八年的人也不在少數。從管理員的角度來看，或許每個人加入的初衷不同，但透過基金會的職前與在職培訓，加上實際與按摩師傅們相處的經驗，都讓他們覺得這份工作是很有意義的；不僅協助視障朋友，同時為自己帶來收入外，更重要的是所有人一同經歷工作中的大小趣事，以及看到按摩小站在大夥的努力下，變得越來越好。

已經在台北馬偕小站擔任管理員十年的淑美說：「講白的，當時來應徵主要是因為家裡缺錢，孩子書讀得不好必須請家教，我只好找工作做，不然沒辦法付老師學費。不過我就住馬偕醫院附近，家裡還開店，一開始好怕遇到認識的鄰居、會覺得有點丟臉。但現在什麼都 OK 了，經濟沒問題、小孩沒問題，有人看到我就跟他說我去上班的啊。」

雙和醫院的金華表示：「十年了。當初沒想太多，就只是想說有一點年紀了還獨身，想要為社會做點好事，剛好基金會有這個工作機會，很符合我想做的事情，就這麼長久的留了下來。」

新店慈濟小站的秀英接著提到：「我也是誤打誤撞的來了。九年多前我中高齡失業，本來先生建議我去做股票，但我實在不喜歡這種上上下下的金錢遊戲。當基金會打電話問我說可以來上班嗎？我高興得要命，

什麼都不管就先說好。我從第一天來就打定主意要一直做下去，不然那時候五十歲，找工作人家不要，想帶孫也沒孫可以帶，說要翹腳在家泡茶又沒那個命。但就算要在家『呷稀飯配菜脯』，我都不要再進股票市場啦。」

溫馨趣味的工作現場

除了台北市政府、新北市政府兩個據點外，其餘按摩小站皆在各大醫院內設立。醫院中來按摩的客人可能是身懷病痛的患者，也可能是陪伴的家人或在醫院工作的醫護人員，形形色色的來客都豐富了按摩小站的營運日常。像在台北榮總小站服務的雲英說：「工作了八年，很多時候客人像是我們的家人一樣。像我們小站有服務到一對從苗栗來的羅姓夫婦，他們都快七十歲了，先生之前腦癌動過手術，最近又復發第二次

開刀。他幾乎每天都來按。」

「羅先生的癌症有壓迫到神經，導致他沒辦法隨意的站或坐。起初他想來按摩，可是連腳要跨過按摩椅坐下都沒辦法，我們所有人就一起幫他移動，他坐下後就開始感動的說：『小站的工作人員，實在太了不起了！』按摩的時候他放鬆的打呼睡著了。按摩完畢，羅先生更是不斷說一切服務都到點到位，他身上所有的痛和不舒服都暫時消失了。後來有一次他包場帶整個家族的人來給我們服務，那次還特別帶了苗栗的菜圃粿給我們每人一份，拿到的時候還是熱呼呼的，有種非常溫暖的感覺。」

慈濟小站的秀英也舉了類似的例子：「像是有一次我們師傅幫一個客人按摩，最初他不太滿意，說頭都沒按到，我就請師傅免費幫他加按

十分鐘。沒想到按完之後客人還是不走，我覺得奇怪就去問他，那客人說：『按完都看不見欸，整個霧濛濛的。』我聽到之後嚇死了，趕快跑去問師傅說按頭會影響視力嗎，沒想到話才講完就有其他客人說：『他拿錯眼鏡了啦！』全部人聽到就一起大笑。」

「另外一次就是客人按摩完跑去附近吃滷肉飯，同樣覺得越吃視線愈模糊，等到他吃飽去洗眼鏡，才發現自己拿錯了，趕快再坐計程車回來換。我們知道之後就都叫他『滷肉飯』，只要看到這位客人就都喊說『滷肉飯來啦！』」

從旁協助、默默發光的配角

即便按摩師的薪資所得高出許多，但管理員們紛紛表示：「我們的

薪水和師傅比起來，當然是他們的高出很多啊。可是那都是師傅們付出自己的專業，也在服務過程中與客人聊天、搏感情，讓人願意一直回來按摩。一分耕耘、一分收穫啦，這就是他們更厲害的地方。」

盡力付出的心態，讓管理員不僅與按摩師傅們一同經歷趣事與溫馨互動；因著按摩小站的服務時間長，眾多管理員因而與師傅相處的時間多過於家人，對他們來說，縱使個人能做的有限，但就盡可能的在上班時間中給按摩師最好的照顧。

在新北市府小站的秀蓁提到：「就像之前小站有一位師傅，大概是工作太忙，一下班就發生低血糖的狀況開始頭暈，這時候我就趕快請旁邊的人協助叫救護車，我在旁邊看著他，然後陪他去醫院、確定他沒事了才離開。」

仁愛醫院小站的美惠則說：「仁愛小站之前有一位全盲加重聽的師傅。一開始我想說他重聽，跟他講話都大聲用喊的，可是他還是聽不到。」

「後來我發現，每次跟這師傅講話的時候他都會把頭轉到一個特定的位置，我就觀察到他其實只有左上方的某個角度聽得到，而且他有帶助聽器，只要輕輕講就可以了，用吼的反而造成干擾。」

在協助按摩師傅跨越障礙的同時，秀英、芝霞、秀蓁、惠珊、美惠與靜儀等人也紛紛發覺，他們和按摩師傅是小站中不分彼此的共同體，如同芝霞所說：「小站只有管理員或只有按摩師傅都不行，需要我們這兩種角色一起來經營小站，我們一起共同打拼、創造業績。」

議題視角

　　「以眾人之力起事者，無不成也。」按摩小站的成功，按摩師傅與管理員之間的密切合作乃是必要的關鍵。雖然站在幕前的是按摩師，但這些默默守在背後的管理員們，則是展現了人性美善與利他的價值，能夠無私的為盲朋友著想，一切只為做到最好。

　　展望按摩小站的未來，除了管理員們希望能夠繼續協助盲朋友，與他們一起工作之外，雙連視障關懷基金會也期望，可以讓服務的品質再升級，成為更專業、更精緻化的按摩品牌，以雙北市為主要據點，讓社會大眾對視障朋友可以有更多的認識和肯定。

成為盲朋友的眼睛

臨托服務員在生活中的貼身協助

臨托服務員羅秀梅說：「大概都要有點難婆的個性，才會想做這個，而且又可以做得下去啊。也是很佩服他們能夠在看不到的情況下繼續生活，每位盲朋友都讓我覺得他們很堅強、很厲害。」

「協助盲朋友會遇到的酸甜苦辣其實很多，有很多要注意的事項，譬如要記得他們交代的事情，也能配合他們的習慣，但就是盡可能快快樂樂的服務，讓盲朋友的生活能因為被協助而過得更好。」

成為盲朋友的眼睛

由盲人歌手蕭煌奇作詞作曲的〈你是我的眼〉一曲中提到：「你是

212

「我的眼，帶我領略四季的變換；你是我的眼，帶我閱讀浩瀚的書海；因為你是我的眼，讓我看見這世界就在我眼前。」雙連視障關懷基金會所提供的臨托服務，協助盲朋友完成生活大小事的服務員們正是擔任這樣的角色。包括陪同就醫、安全照顧、報讀、文書處理、餵食等，都可以見到服務員為盲朋友及身心障礙者服務的身影。

投入臨托服務已有十八年之久的林秀琴、羅秀梅認為，成為服務員其實也算是和盲朋友之間的一種緣份，因為有緣才能讓雙方彼此有認識和接觸的機會，讓明眼人在盲朋友有需要的時候能夠陪著他走上一段。

回憶初衷，秀梅笑著說：「以前我是手工藝老師，曾經到一個單位教盲朋友打中國結，在課堂上我發現他們是很需要其他人協助的，不然

秀琴（後左）與秀梅（後右）長期投入臨托服務，累積豐富經驗，成為盲朋友生活中的好幫手。

實在很難自己走出去。我想起碼我可以當他們的眼睛，詢問服務盲朋友管道的相關資訊後，經過受訓課程、實習完畢後，就正式開始了臨托服務員的生涯。」

秀琴接著提到，她原先是幼稚園的特教老師，曾接觸唐氏症等慢飛天使，加上母親也是視障者的緣故，都讓她對身心障礙者不陌生，也促使她願意投入協助盲朋友的工作。起

初從兼任的開始做，一路走來最終成為全職臨托服務員。

建立彼此的信任關係

累積多年經驗，面對受照顧的對象，兩人也都發展出一套與盲朋友相處的智慧。

秀梅提到：「和盲朋友建立關係很重要啊，兩個人都必須彼此習慣，不過我們要適應盲朋友比較簡單啦。」她認為在服務的過程中，初期需要細心的觀察接受服務對象的習性，同時不對個人經歷及遭遇做過多的探問。只要做到傾聽、用心提供他們在服務時間內安全的服務，時間一久盲朋友自然會願意敞開心門接納你。

「譬如說我剛開始都不會講太多，都是盲朋友先開口之後，我也就

自己的經驗作出一些回應，等到比較熟了之後才會開始主動一點。像是要帶他們出去的時候，跟他們提醒今天的穿搭配色有點奇怪，或是衣服實在很舊、很髒應該要換了，但還是要看他們的個性去講啦！現在，有些盲朋友也會主動問我，今天穿得怎麼樣。」

聽到秀梅的敘述，秀琴也舉了一個例子：「就像我有服務到一位視障獨居長輩，他的自尊心很強，但在衣著或用品上卻很將就。這位長輩喜歡戴帽子出門，可是都夏天了，戴的還是冬天的毛線帽，上面還沾了蟑螂大便。面對這樣的狀況，當然不能直接指正老人家，所以我就找了家中沒用到但是新的帽子送給他，跟他說：『這家裡多的、沒拆過的，送給你戴戴看！』」

用耐心應變問題

服務的過程並非總是一帆風順，有時盲朋友也會因事情不如己意而氣急敗壞，各樣突發狀況也都考驗著臨托服務員的耐心和智慧。對此，秀琴表示：「我覺得有些盲朋友比較急性子一點，我想服務員能做的就是幫助他們培養耐性，跟他們說慢慢來、不要急。」

「像是帶盲朋友去醫院看醫師，很多時候等久了他們會覺得不耐煩。我就會說：『別急啊，就當作來這邊吹冷氣兼聊天的嘛。』不然就會問他們有沒有要吃東西、或是要不要去上廁所，兩個人講話，或是動一動時間其實很快就過了。」

「還有另一次，則是我帶盲朋友去銀行辦事，卻因故沒辦法順利辦

理。這時盲朋友突然生氣地破口大罵，我就先退到一邊，讓他把情緒抒發完之後，再去跟他說：『這件事現在沒辦法辦，不然我們先回去好嗎？還是你有其他想做的事情，我再帶你過去？』」

聽到秀琴的分享，秀梅舉了個類似的例子：「有次也是帶盲朋友去郵局領信，他為了還要親自到郵局一趟不太高興，不只當場罵了櫃檯服務人員，還打電話去寄信的單位罵人。那次這位盲朋友發了好大的脾氣，路上所有人都在圍觀，我就趁機趕快轉移話題，跟他說生氣沒辦法解決問題的，不然我們先去辦銀行的事。等到他比較冷靜之後，我們就找個地方坐下來，我唸書報內容給他聽。」

看見獨特之處、協助成長

秀梅提到曾經與盲朋友去看畫展的經驗，她說：「這是比較早期發

生的事情了，有次我和視障朋友去看畫展，到了現場，我就開始跟他們

敘述畫作的內容和色彩。這時有路人問我：『帶盲人看畫展、還敘述影

像給他們聽，有必要嗎？他們可以想像嗎？』」

「我說有，當然有必要啊！這也是盲朋友可以有的休閒之一。藉

著敘述，雖然不見得能百分之百傳達畫面的內容，但總也有個七、八成

吧。」秀梅相信，盲朋友除了看不見之外，就和一般人一樣，有很好的

學習與理解能力，也能夠過與常人相差無幾的生活。

也因著這樣的理解，秀梅在與盲朋友相處的過程中，總會提醒盲朋

友要相信自己的能力。「像有一些比較依賴他人的盲朋友，我就會跟他

說，他要試著成長，有些可以自己動手的事情要自己做。」

基金會定期提供在職訓練，讓臨托服務員能有充足的工作知能。

對此，秀琴補充：「每個盲朋友的狀況都不太一樣，但其中不乏能力很好的人。例如先天失明的朋友，可能會有非常好的定向能力；又或者是有些人會知道要小心保護提款密碼的安全，去提款機領錢的時候還會特意帶條小毛巾遮蓋，讓人不知道他的提款密碼。」

時時充電、獻上祝福

為了讓臨托服務員常保服

務所需的知能與熱情，雙連視障關懷基金會除了規劃八十小時職前訓練、四十小時的實習之外，每年提供現職人員二十小時的在職訓練。包括疾病照護知識、急救訓練等內容，也會安排機構參訪，透過拜訪不同的單位，激發服務的動力。秀梅和秀琴都認為：「各種課程都是有幫助的，讓我們能夠更適切的幫助盲朋友，也讓我們接觸到更多不同的領域。」

回顧服務歷程，倆人笑著說：「臨托服務員是一份工作，所以要維持一定的服務品質。我們會把盲朋友當作自己的朋友，這樣我們的距離會拉近一些；但我們也會記得要保持適當的界線，不在工作外有太多的交流，也不答應自己能力以外的事情。」

秀梅另外多補了一句：「大概都要有點雞婆的個性，才會想做這個，而且又可以做得下去啊。也是很佩服他們能夠在看不到的情況下繼續生

221

活，每位盲朋友都讓我覺得他們很堅強、很厲害。」

「協助盲朋友會遇到的酸甜苦辣其實很多，有很多要注意的事項，譬如要記得他們交代的事情，也能配合他們的習慣，但就是盡可能快快樂樂的服務，讓盲朋友的生活能因為被協助而過得更好。」

服務視角

　　在生活中成為盲朋友的眼睛，雙連視障關懷基金會目前共有四十五位臨托服務員，提供身心障礙者安全照顧、陪同就醫、散步、報讀、身體照顧等服務，讓照顧者有喘息的機會，照顧者的壓力及負擔也能減輕。而基金會也舉辦臨托服務員的職前和在職訓練，希望服務更完善，幫助身心障礙者與家庭有更好的生活，並和社工服務一起為盲朋友織就更完善的服務網絡。

引領盲朋友
探索、聯繫世界

——助盲志工成為橋梁

助盲志工說：「每一回為盲朋友舉辦的課程都是兩整天的，時間雖然不長，但我覺得盲朋友在上完課程後，每個人都充滿自信、閃閃發光。」投入服務的初衷雖有不同，但只要看見盲朋友在接觸智慧型手機後生命得以有所轉變，那開心的笑容與真摯的道謝，都讓志工們覺得「施比受，更為有福」。

參與，就是改變的開始

「二手 iPhone 助盲計劃」吸引了一批願意為盲朋友犧牲假期的教學

224

志工，其中不乏特別投入的熱血年輕朋友。如程瀅綺、葉子寧、邱子玉、陳維德等人，幾乎每一次舉辦課程都能見到他們服務的身影。

志工們笑著回憶參與服務的契機，瀅綺和子寧是工作後想要回饋社會，維德一開始則是因著對 iPhone 語音輔助功能的好奇，而子玉出於想要更加認識盲朋友，也因著念社工系的緣故，想藉此對助人工作有更多的體會。

其中，瀅綺補充說明：「每一回為盲朋友舉辦的課程都是兩整天。老師一開始會從手機的外觀教起，讓他們憑觸覺來認識外觀。接著會教導盲朋友操作手勢，以及打電話、設定鬧鐘與行事曆，還有操作 Line、Facebook、上網與唱歌的功能，這些都開啟他們和外界接觸聯繫的管道。兩天的時間不長，但我覺得盲朋友在上完課程後，每個人都充滿自信、閃閃發光。」

不論初衷為何，看見盲朋友在接觸「二手 iPhone 助盲計劃」後生命得以轉變，那開心的笑容與真摯的道謝，都讓志工們覺得「施比受，更為有福」。

原來「黑暗」是這樣

每一位志工不約而同表示，以前在生活週遭，多少發覺盲朋友的存在，但在成為助盲志工之前：「只會從拿手杖或是戴墨鏡，辨別這個人是盲朋友。卻不瞭解他們的狀況，有時候看到盲朋友用手機，會想說這些人是詐騙集團嗎？否則盲朋友怎麼看手機？若是想要前去幫忙，卻又不知道可以怎麼做，擔心自己幫了倒忙，或是無意間對盲朋友造成傷害。」

為了讓志工們近身與盲朋友接觸前，更了解及熟悉盲朋友，基金會安排志工視障體驗，讓志工戴上特殊眼鏡，分別模擬全盲、白內障及各

226

種視覺障礙的狀態，實際體驗低視能或全盲朋友所看到的世界，並學習 iPhone 盲用功能。

「戴上白內障眼鏡的那刻我好生氣喔，覺得好煩，怎麼都看不清楚。而且我也沒辦法忍受看不見、沒有光線進來的狀態，所以我很快就把眼鏡摘掉了。」瀅綺說，自己不是個有耐心的人，但藉著這樣的體驗，讓她知道盲朋友面臨的困境與感受。

子寧說：「戴上眼鏡，突然看不見的剎那覺得好恐怖、完全無法適應。這讓我理解到盲朋友若在一個沒有信任的對象，卻又需要幫忙的時候，會有多麼的無助。」

維德戴上視障模擬眼鏡後，試著從座位走到幾十公尺之外的飲水機。眼明時只要幾秒鐘就走到的距離，看不見時就變成了一段讓人焦慮的路

227

程，「我沿著牆壁慢慢摸、慢慢走過去。發覺看不到的世界變得非常麻煩，也體驗到盲朋友的日常生活有多辛苦與不易。」

子玉則說：「我戴上白內障眼鏡嘗試用 VoiceOver 操作手機，雖然有時候還是會用眼睛偷看，但對於盲朋友在使用上的感受及可能遇到的困難，還是有了比較具體的想像。」

感受進步的喜悅

「來上課的盲朋友有些是完全沒有使用過智慧型手機。對於這樣的人來說，要從最基本的操作開始教起。」子玉和維德提到，不少學員連手指滑過螢幕，以及連續點擊時的速度與力道都無法掌握，這時除了鼓勵學員盡量跟上、學多少算多少之外，志工們也會提醒他們可以再申請課後補習課程。面對點擊速度不夠快，導致無法順利操作的問題，則藉

228

由調整手機設定來加以解決。

子玉回想：「我記得曾經有教過一位視障合併重聽的按摩師朋友，縱使已經將他的座位安排在離講師最近的位置，可是當場還是有很多人同時講話，讓這位學員感到非常吃力。在課程第二天的下午一點多，他跟我說三點有安排一位客人，所以必須要提早離開。然而工作人員請我提醒他，早退會拿不到手機，他因此留到最後，也在課後心得中表示，原先他是想要放棄的，還好有堅持到最後，課程還是讓他學到了東西，能用手機來接觸世界，他也覺得非常的開心。」

「還有另一位中途失明的獨居長輩，他同樣沒有接觸過智慧型手機。起初我看他都很沉默，在學會操作後他問了 Siri：『什麼是天干地支？』，Siri 念出了維基百科上的內容，聽到手機的朗讀，他很開心的笑了，感覺

229

持續擔任 iPhone 教學課程的助盲志工們，從中對盲朋友有更多認識，也在服務過程中感受助人的快樂。

他找到一個管道，可以重回失明之前的生活。」

生命之間的交會與感動

顧及盲朋友喜歡唱歌的興趣，iPhone 盲用功能也教 K 歌 APP 操作，並舉辦「盲朋友好聲音」K 歌大賽，讓參加「二手 iPhone 助盲計劃」學員們使用 iPhone，上台參加歌唱比賽。

當時還是大學生的吳京諭，獲得二〇一六年第一屆「盲朋友好聲

音」第一名。

澄綺正好是協助京諭學習的志工，想到她，澄綺很開心地說：「盲朋友一開口，歌聲就讓人感動得全身起雞皮疙瘩。除了利用 iPhone APP 唱歌外，當時京諭就會問很多進階的問題，那時候她成功的撥打出視訊電話，我本來還獻寶似的問她，是不是因為我教導有方，沒想到反被將了一軍，京諭說是她自己比較厲害，早就自己摸索出方式來了。」

子寧接著附和：「盲朋友的歌聲真的很好聽，雖然他們在一開始可能會比較害羞。像我也曾經協助過一位遠從台南來上課的大哥，那時我請他用 APP 試試唱歌，他一直說自己唱歌不好聽、不好意思唱。幾番鼓勵後他終於點頭唱了首台語歌，一開口就是道地的腔調、韻味十足，超棒的啊！我本來要跟著唱才覺得不好意思。」

「這位大哥也在學會拍照之後，第一個就先幫我照了張相，說要讓小孩知道，這就是把我從不會教到會的志工。那天他還學習使用臉書，並且非常高興的把所有親朋好友一口氣加入。」

被幫助者也是老師

隨著服務經驗的累積，四位志工也都對於盲朋友有了全新的認識，盲朋友的生命經歷，也對志工們帶來影響和啟發。

維德提到：「志工服務當然讓我認識了很多盲朋友，而在協助的過程中，讓我學會以他人的角度來看事情，可以設身處地的去想，如果我面臨和他們一樣的限制，我該怎麼去幫助他們。我也知道有時候無法學會一項事務，可能是學的人還不理解或不熟悉內容，我可以做的是換個方式跟他們說，而不是像以前馬上就覺得『啊，這麼簡單，你怎麼連這

232

教學過程中，助盲志工也學會如何同理他人的感受與需要。

盲朋友的上進和樂觀則改變了瀅綺和子寧看待事物的觀點。瀅綺說：「有位盲朋友和我分享他準備公務員考試的歷程，就是每天反覆不斷的用聽書機播放要記憶的內容，看他為工作這麼努力，也讓我知道要珍惜現有的工作，並且努力充實自己的生活。」子寧則認為，以前自己是比較悲觀的人，凡事都往壞處去想，但盲

個都不會！』」

朋友的隨遇而安，提醒自己也可以樂觀的應對每個突發的挑戰。

預計將來會從事助人工作的子玉說到，實際接觸盲朋友化解了過去對於這個族群的刻板印象，知道每個人都是獨特的，即便失明也能用不同的方式生活，毋須一昧覺得盲人很可憐、有很多的限制與不能。「我也學會怎麼做視障引導，認識的盲朋友都說我做得很不錯，這也讓我很有成就感！」

志工服務也擴展了瀅綺、子寧、子玉與維德的境界。除了號召週遭親友投入服務外，他們也願意關心更多弱勢團體，以行動或工作知能來幫助有需要的人。

議題視角

　　「iPhone 對盲朋友來説不是奢侈品，是輔具！」參與的盲朋友生命因此改變。這個計劃吸引了一群志工。助盲志工們從中獲得快樂與成就感，也對這份服務工作產生了高度的認同與凝聚力，「善意的循環」因此展開，有越來越多人願意投入關懷盲朋友的工作。助盲服務的熱忱，可以從一個人開始，不斷不斷的傳播後，成為一群人共同投入的願景。

後記

用愛認識盲朋友——
說不完的感謝和感動

駱安玲、黃雅慧、黃慧霞（企劃團隊）

《閃閃發光的黑暗世界：盲朋友的好朋友二十年》一書終於付梓，雙連視障關懷基金會執行長駱安玲感謝董事會給予製作二十周年紀念書的支持，讓信仰與愛得以成為影響力，透過分享和盲朋友接觸時的真切經驗和感受，讓社會大眾更加認識盲朋友。

236

駱安玲娓娓道來紀念書承載的信念：「我們身處的世界是由視覺建構起來的，盲朋友身處其中處處所受的限制，一般人實難體會。我們希望透過講述盲朋友的生命故事，看見盲朋友種種喜怒哀樂的人生，讓社會大眾更能同理盲朋友的處境與困境，也看到盲朋友雖然處處受限，卻可展現生命韌性，發揮能力克服逆境，活得精彩。同時也是傳達本會的服務理念，讓大家看到適切的服務，可以改變生命帶來正面影響力。」

用聲音織出愛的連結

駱安玲說，本書的主角是盲朋友，不僅與一般讀者分享盲朋友的生命故事，更必須考慮到盲朋友需求，因此有了「用愛朗讀，為盲朋友唸一本書」的想法，同步出版語音與紙本印刷書。希望邀請到盲朋友熟悉的聲音為盲朋友們朗讀這本書，這些平常陪伴盲朋友的聲音，來自他們

喜歡的廣播或電視節目，遠不可及卻又熟悉的聲音，如今可以親自為盲朋友唸出屬於他們的故事，就像一位親近的朋友一般，希望盲朋友會喜歡這份特別的禮物！

黃雅慧談到洽談名人時，雖然心中忐忑沒有接觸名人的管道，但憑藉想分享本書的熱切心意，只能透過名人臉書粉絲頁發出一則又一則懇懇切切的邀請訊息，沒想到收到的回覆令人又驚又喜！

一份特別的禮物

即便因為工作檔期無法參與用愛朗讀的幾位名人，也表達想了解這本書與用愛朗讀想要為盲朋友發聲的緣由。有個邀約好幾天後回覆，一封長長的回信說道，有了這次邀約參與用愛朗讀的機會，讓他終於同理盲朋友的處境及提供服務的重要性，雖然身處國外無法參與用愛朗讀錄

音，但衷心祝福這份禮物能順利完成。

只要時間允許名人們幾乎毫不遲疑表示願意參與。例如陳雅琳受邀時人在非洲，很快回覆沒問題，她一定幫忙；寇紹恩牧師欣喜上帝開路讓他有這個為盲朋友服事的機會；朗祖筠在臉書分享她參與用愛朗讀視障獨老故事的隔天，打電話給駱安玲，提到友人們看到她的分享，也希望加入幫助盲朋友。因此我們又增加了陶傳正、葉怡均、譚艾珍、焦志方四位真摯溫暖的聲音。焦志方說自己很早以前就等待有機會為盲朋友錄有聲書，沒想到終於圓了用聲音幫助盲朋友的願望。

錄音過程中，不斷有新的感動發生，參與每一場用愛朗讀的黃慧霞說起黃韻玲在錄音現場，就像製作音樂專輯一樣，在意要求自己聲音的每一個細節盡善盡美。鄭弘儀更是送給盲朋友國語和台語雙聲版的驚喜，儘管台語非常流利還是練習了好幾天呢！朱衛茵練習時特別為要朗讀的

故事配上音樂，讓自己更融入故事情境。透過耳機聽錄音檔時，蔡詩萍輕聲柔情的講述，讓人以為自己就在廣播現場。此外還有一些不是廣播與電視常聽到的聲音，卻溫暖真摯，情真意切地為盲朋友朗讀序文及後記，這些聲音來自基金會的董事們，以及長期支持基金會的公益夥伴。

一起成為盲朋友的好朋友

最後，駱安玲感謝協助《閃閃發光的黑暗世界》出版的夥伴：大好文化出版團隊、雙連教會資傳團隊。還要感謝未來閱讀和聆聽這些故事的朋友，如果願意把故事再分享出去，影響身邊的家人朋友，打破對盲朋友的刻板印象，友善看待盲朋友的不方便，適時的伸出援手，這些支持、保護、理解與自在相處的善意，將織出讓盲朋友發揮能力、融入社會的友善環境。

雙連視障關懷基金會大事記

一九九八年籌備成立

致力讓視障者擁有與一般人相同的生活品質，公平享有獲得資訊的權利，有尊嚴的自立生活。讓視障家庭子女獲得妥適照顧，公平享有多元教育的機會，充分參與社會活動。

- 一九九八年四月十日獲台北市政府社會局頒布許可證書正式成立
- 一九九八年第一屆董事長選舉，林建德擔任董事長
- 一九九八年十二月成立「忙朋友按摩站」
- 一九九八年於台北市政府設立「珍愛按摩服務坊」

一九九八～二〇〇四年視障朋友就業權益奠基期

開發「盲友健康按摩小站」作為安置視障按摩師之工作據點，開設在職專業能力進修及工作諮商、工作成長團體等職場能力加強課程，並舉辦多場宣廣活動，宣揚視障者專業的工作能力。

- 一九九九年接受台北市政府勞工局委託辦理‧台北市身心障礙者社區化支持性就業服務
- 二〇〇一年第二屆董事長選舉，林建德擔任董事長
- 二〇〇一年十二月林口長庚醫院「盲友健康按摩小站」設立
- 二〇〇二年五月台北馬偕醫院「盲友健康按摩小站」設立
- 二〇〇三年台北火車站一樓「盲友健康按摩小站」設立
- 二〇〇四年第三屆董事長選舉，楊錦鐘擔任董事長
- 二〇〇四年榮獲台北市勞工局社區化支持性就業服務評鑑「優等」
- 二〇〇四年通過勞委會多元經濟型就業開發方案社會型「推動視障按摩工作坊之營運暨管理計劃」
- 二〇〇四年與台北市勞工局、台北火車站管理處、台北馬偕醫院、中華汽車國際馬拉松活動結合辦理視障健康按摩推廣活動

◆ 二〇〇四年十二月十二日社會局國際身心障礙者日嘉年華會按摩推廣活動

二〇〇五～二〇〇七年視障朋友就業權益發聲期

與醫療單位及友好團體結合發展視障按摩小站，積極向政府部門倡議保障視障者就業權益。

◆ 二〇〇五年起通過台北市勞工局身心障礙者就業方案「弱視電腦應用班」、「心手雙連 飛越障礙」-視障者就業適應服務方案、社區健康按摩庇護職場、「忙朋友按摩站」計劃

◆ 二〇〇五年起結合婦女聯盟、台北市勞工局、扶輪社、聯合醫院等單位共同辦理視障按摩宣廣活動

◆ 二〇〇五年五月首創「視力協助員服務」

◆ 二〇〇五年五月辦理「讓愛傳出去：因為你的愛，台灣飛起來」志工招募園遊會活動

◆ 二〇〇六年獲頒「金展獎」進用身障者非義務單位「優等獎」

◆ 二〇〇六年開放多功能電腦教室，提供視障朋友借用練習、點字繕打列印服務

◆ 二〇〇六年十一月「新店慈濟醫院盲友按摩小站」成立

◆ 二〇〇七年第四屆董事長選舉，楊錦鐘擔任董事長

◆ 二〇〇七年五月辦理 NPO 就服員專業能力進修班

◆ 二〇〇七年九月汐止國泰醫院盲友按摩小站設立

◆ 二〇〇七年十二月結合大安工研醋公司設立「工研醋健康補給站」

二〇〇八～二〇〇九年視障朋友就業能力提升期

拓展「雙連視障按摩小站」據點，提升視障者就業能力、調整就業適應力，積極拓展公民營企業視障者就業機會。

◆ 二〇〇八年承辦臺北市政府勞工局視障按摩品質再造研習營課程

◆ 二〇〇八年季刊春季號創刊

◆ 二〇〇八年二月淡水馬偕醫院盲友按摩小站成立

◆ 二〇〇八年七月自來水園區之水悟空 SPA 區盲友按摩小站成立

◆ 二〇〇八年十一月署立雙和醫院盲友按摩小站成立

◆二○○八年十二月台北縣政府放輕鬆按摩坊小站成立

◆二○○八年結合大安「工研醋」公司、台北醫學院、士林地檢署、雙連幼稚園、DHL公司、台北市政府勞工局辦理按摩推廣服務

◆二○○九年榮獲台北市政府勞工局評鑑為「連續二年甲等單位」，並獲頒「連續二年優秀服務單位」

◆二○○九年一月承辦台北市勞工局職前準備與穩定就業型方案：「心開目明」重塑視障者職場魅力計畫

◆二○○九年承辦臺北市政府勞工局辦理身心障礙者職業訓練計劃：「保健按摩相關之解剖學與應用班」、「保健按摩與實務辦症班」、「按摩手技職訓班」

◆二○○九年台北縣勞工局委託辦理「提升按摩技術及品質在職進修課程」開辦：各種輕微症狀的分析與按摩處理手法班、保健按摩與實務辦症班、中醫基礎理論及按摩手技班

◆二○○九年八月台北市政府勞工局委辦「九十七年度視障按摩品質再造研習營」

◆二○○九年八月中和戶政事務所設立盲友健康按摩小站

◆二○○九年九月台北榮民總醫院「盲友健康按摩小站」設立

◆二○○九年十一月加入中華民國殘障聯盟建立合作關係

二○一○～二○一一年視障生活服務開創期

嘗試多元化、豐富的視障服務，並擴展服務對象至視障兒童，遍及生活、休閒與老年生活的心靈成長。

◆二○一○年榮獲台北市政府社會局社會福利慈善基金會評鑑為「甲等」基金會

◆二○一○年第五屆董事長選舉，楊錦鐘擔任董事長

◆二○一○年臺北市政府勞工局委託辦理身心障礙者在職進修：視障朋友在職日語會話班、芳香療法班、足部反射療法班、解剖學與應用班、淋巴引流班

◆二○一○年啟動無障礙網頁／部落格更新及管理計畫

◆二○一○年試辦「小小西羅亞視障兒童音樂團」計畫

◆二○一○年本會新形象Logo票選、製作按摩師制服建立專業形象

◆二○一○年四月台北市立聯合醫院的仁愛院區、中興院區、中醫門診中心盲友健康按摩小站成立

◆二○一○年四月辦理視障朋友聯誼活動

二〇一〇年七月通過內政部社會福利補助計畫「讓你一次按得夠，分享按摩經驗網路推廣計畫」

二〇一〇年七月辦理「從迪士尼動畫大師的生命經驗，看視障者的生命價值」系列講座三場次

二〇一〇年九月中華電信板信營業處盲友健康按摩小站設立

二〇一〇年十月辦理《阿輝的女兒》視障朋友電影試映座談會

二〇一一年三月於台北市政府一樓大廳辦理「EYE戀心摩力，晴豔新生命」雙連中途失明職業重建服務公益行銷活動：睛艷就EYE秀記者會

二〇一一年四月板橋區公所雙連按摩小站成立

二〇一一年五月辦理雙連視障者生命價值系列講座活動：〔EYE的逆轉勝！〕邀請東方比利、方舟團隊、陽靖及潘冀分享

二〇一一年十一月於劍潭青年活動中心辦理「友EYE好志在！」雙連志願服務隊青年志工基礎訓練活動

二〇一二～二〇一四年視障就業服務穩定期

倡議視障朋友就業權益，結盟視障按摩店家穩健工作機會，拓展身障服務領域。

二〇一二年通過勞委會多元就業開發方案：「摩力創新機，拳力出擊」專案計畫，結合視障按摩院辦理「摩力520」視障按摩認證平台多元計畫

二〇一二年十一月辦理電影《逆光飛翔》視障朋友觀影活動

二〇一二年「人見人EYE大晴奇」兒童少年創意繪畫比賽，與「大晴奇EYE無敵－摩力晴奇視障協力車日活動

二〇一二年通過台北市勞工局委託辦理視障按摩師在職進修訓練課程：「養身保健全身機能按摩班」、「養身保健全身機能按摩班」

二〇一二年申請附設「身心障礙者雙連就業發展中心」

二〇一三年第六屆董事長選舉，由賴正聰擔任董事長

二〇一三年開始辦理台北市社會局「身心障礙者臨時及短期照顧服務」

二〇一三年新北市勞工局委託辦理「視障按摩協助員服務計畫」

二〇一三年台北市政府社會局補助辦理「就是EYE動〉舞活力」體適能提升計畫

◆ 二〇一四年賴正聰董事長請辭暨董事長改選，李詩禮補選為董事長

◆ 二〇一四年「小西羅亞視障兒童音樂合唱團」正式納入基金會服務

◆ 二〇一四年辦理「萬杖光盲‧讓愛亮起來」勸募活動，製作一萬支光杖免費贈送全國視障朋友

◆ 二〇一四年通過申請電子發票愛心碼「520」

◆ 二〇一四年十一月十五日辦理「萬杖光盲讓愛亮起來慈善感恩音樂會」

二〇一五年視障多元服務發展期

自許為「盲朋友的好朋友」，提供視障朋友多元創新服務。

◆ 榮獲台北市社會局社會福利慈善基金會評鑑「優等」

◆ 八仙塵暴期間提供雙連視障按摩小站所屬據點，醫護人員免費按摩舒壓服務

◆ 通過清寒視障學生助學金申請計畫

◆ 台北市國際身心障礙者日跨專業服務人員表揚，本會黃昭蓉、林麗青獲獎

◆ 結合台北市勞動力重建運用處辦理社區鄰里按摩推廣活動

◆ 辦理「二手 iPhone 助盲計畫」募集二手 iPhone

二〇一六年視障多元服務成長期

累積服務能量關懷角落的獨居視障長輩，於生活中結合科技、資訊服務，促進視障朋友回歸社會的基本能力。

◆ 第七屆董事長選舉，李詩禮擔任董事長

◆ 辦理「二手 iPhone 助盲計劃」志工招募與訓練

◆ 辦理七梯次 iPhone 盲用課程

◆ 辦理第一屆「盲朋友好聲音」網路票選

◆ 辦理「雙連視障志願服務團」視障志工服務計畫

◆ 辦理弱勢視障者生活處遇及視障兒少多元支持服務

◆ 創新辦理視障獨居老人關懷服務

二〇一七年視障多元服務茁壯期

強化工作效能並整合資訊服務，提升工作人員服務能力。

◆ 七月二十三日邀請原聲合唱團舉辦「為視障獨老而唱」募款音樂會

◆ 十二月十日辦理第一屆「盲朋友好聲音」總決賽

◆ 「視障獨老關懷服務計畫」通過聯合勸募協會補助

◆ 十月二十八日與雙連教會協辦「雙連長照二十周年」感恩活動

◆ 辦理「愛是一個動詞」、「動動毛巾操」、「視障朋友退休生活規劃」生活講座

◆ 視障志工訓練與出隊服務

◆ 二手 iPhone 助盲計劃，舉辦四梯次 iPhone 盲用課程

◆ 十一月十一日辦理第二屆「盲朋友好聲音」網路票選季總決賽

◆ 十二月二日辦理「守護視障獨居老人感恩分享會」

二〇一八年視障多元服務擴展期

新創服務與資源連結，支持盲朋友充權和社會參與。

◆ 一月小西羅亞視障兒童樂團培育計畫籌辦

◆ 基金會二十周年紀念書出版與行銷計畫啟動

◆ 五月小西羅亞視障兒童樂團成立

◆ 七月小西羅亞合唱團學習之旅與台灣基督長老教會愛樂管絃樂團合作演出

◆ 辦理「居家清潔」、「居家防跌」、「養生電鍋菜」等多元主題活動

◆ 二手 iPhone 助盲計劃，舉辦兩梯次 iPhone 盲用課程

◆ 辦理「盲朋友快樂學堂」，視障長者共學作伴共餐

◆ 名人參與「用愛朗讀，為盲朋友唸一本書」

◆ 十一月十日雙連視障關懷基金會二十年感恩音樂會

◆ 二十周年紀念書《閃閃發光的黑暗世界：盲朋友的好朋友二十年》出版

捐款讓視障獨居老人受到照顧，視多障的孩子擁有未來

陪伴盲朋友超越限制

本會每年服務五百位以上盲朋友，多年來陪伴盲朋友的過程中，我們發現視障獨居老人及視多障的孩子，處境及需求並沒有被社會福利資源網照顧周全。視障獨居老人的處境尤其令我們掛心，視障獨老居住環境與身心健康處處潛藏危機，需要更個別化的服務照護，身心始得以安全。視多障孩子的未來更是令人擔心，孩子的多重障礙及教養問題，使得家長面臨多重挑戰，本會希望藉由音樂，拓展視多障獨居老人關懷服務」和「小西羅亞視障兒童樂團培育計畫」。

伴聊聊天吃一頓飯，動一動讓身心健康。擔心長輩體力愈來愈差，為了安全幫長輩裝了扶手；安裝緊急通報系統，讓長輩享有二十四小時安全監測服務；透過各式活動、講座，希望視障獨居長輩身心都受到照顧。陪著長輩身心安穩下來，漸漸習慣遇到問題會找社工商量，一起面對。

視障獨居老人關懷扶助

為了改善居家清潔與環境安全，我們協助視障獨居長輩換掉破爛斑駁的壁紙、修補粉塵掉落的牆壁；還有修繕破洞的天花板，以免坍塌讓長輩受傷。也陪伴幾乎足不出戶的長輩到社區據點共餐、參加健康促進課程，長輩有

照顧自己好難

視障兒少多元支持計劃

因為多重障礙，孩子在學習與人際相處上遭遇更多挑戰，視多障的孩子聚在一起，交朋友、學習友伴間互相幫忙、練習唱歌、學英文。孩子因為校外教學以及不同場合的展演，自信心增加了，也因為觀眾正向回饋而被鼓舞。多元的生活體驗增添了親子間聊天的話題，如今更多了樂器的學習和訓練，這些珍貴的生命經驗，在孩子心中慢慢萌芽，讓孩子相信自己可以，即使視力受限也能擁有未來與夢想。

銀行匯款
戶名：財團法人台北市私立雙連視障關懷基金會
匯款銀行：彰化銀行中山北路分行 (銀行代號 009)
匯款帳號：5081-51-638958-00

郵政劃播
戶名：財團法人台北市私立雙連視障關懷基金會
帳號：19183155

定期定額
線上捐款

更多故事
加入臉書

 大好生活 003

閃 閃 發 光 的 黑 暗 世 界

盲 朋 友 的 好 朋 友 20 年

財團法人台北市私立雙連視障關懷基金會 著

李詩禮／董事長
駱安玲、黃雅慧／策畫
胡芳芳、林稚雯／撰稿
魏天健／攝影

出　版／大好文化企業社

榮譽發行人／胡邦崐

發行人暨總編輯／胡芳芳

總經理／張榮偉

主　編／古立綺

編　輯／方雪雯

封面設計暨美術主編／邱子喬

行銷統籌／胡蓉威

客戶服務／張凱特

通訊地址／ 11157 臺北市士林區磺溪街 88 巷 5 號三樓

讀者服務信箱／ fonda168 @gmail.com

郵政劃撥／帳號：50371148　戶名：大好文化企業社

讀者服務電話／ 0922309149、02-28380220

讀者訂購傳真／ 02-28380220

版面編排／唯翔工作室 02-23122451

法律顧問／汎福法律事務所 魯惠良律師

印　刷／鴻霖印刷傳媒股份有限公司 0800-521-885

總經銷／大和書報圖書股份有限公司 (02)8990-2588

ISBN ／ 978-986-93835-8-5 (平裝)

出版日期／ 2018 年 11 月 8 日初版

定價／新台幣 450 元

國家圖書館出版品預行編目 (CIP) 資料

閃閃發光的黑暗世界：盲朋友的好朋友 20 年 / 財團法人台北
市私立雙連視障關懷基金會著；駱安玲、黃雅慧策畫；胡芳芳、
林稚雯撰稿；魏天健攝影
　-- 初版 . -- 臺北市 : 大好文化企業, 2018.11
　256 面；17X23 公分 . -- (大好生活；3)
　ISBN 978-986-93835-8-5 (平裝)
1. 雙連視障關懷基金會 2. 文集
　　　068.33　　　107017014